從基礎捲型到精緻花樣 **立體捲紙花朵** PAPER QUILLING

綻放在卡片·禮盒·盆栽上

thank

CONTENTS

U0056508

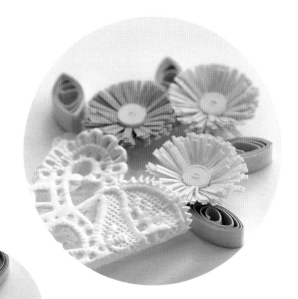

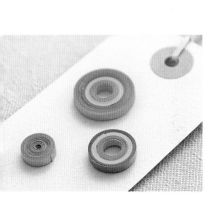

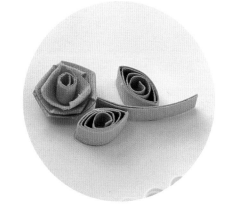

捲紙練習

LESSON

用具

捲棒（溝槽式）
粗 直徑1.8mm
細 直徑1mm
前端裂開，將紙夾在溝上來捲。

剪刀
剪紙時使用。前端細，在紙上剪刀痕時方便。

阿拉伯黏膠
紙、木工用接著劑。乾了就變透明。

牙籤
製作配件時，沾少量的接著劑時方便。

鑷子
在製作配件時，或在組合時使用。請準備前端尖的種類。

捲紙專用固定板
插針調整下漩渦疏圓捲、花的組合時使用。附有刻度，使用方便。

竹籤
製作螺旋捲時或編籃子時使用。

洗衣夾
製作螺旋捲時，壓住紙的前端和竹籤時使用。

刺針（珠針）
製作下漩渦疏圓捲時，或把紙固定在捲紙專用固定板上時使用。

尺
使用5mm間隔刻度的種類會較方便。

金蔥膠水
含金銀的膠水。製作聖誕卡片時，沾在作品上會變得更華美。

紙

在捲紙上使用的紙，以呢絨紙等有彈性的紙會較適合。裁剪成細長，以好幾種顏色成套販售的專用紙捲條更方便使用。

3mm寬

6mm寬

15mm寬

本書使用的紙捲條，1條的長度是30cm。請記住1/2＝15cm、1/3＝10cm、1/4＝7.5cm、1/6＝5cm、1/8＝3.75cm、1/10＝3cm就會很方便。

色圖

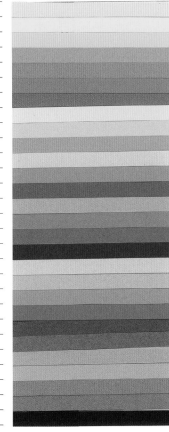

| 雪白色 |
| 奶油色 |
| 向日葵色 |
| 黃色 |
| 橙色 |
| 橘色 |
| 紅色 |
| 糖紅色 |
| 粉紅色 |
| 玫瑰色 |
| 紅梅色 |
| 薰衣草色 |
| 粉紫色 |
| 紫藤色 |
| 水色 |
| 淡藍色 |
| 天空色 |
| 藍色 |
| 淡蔥色 |
| 蔥色 |
| 黃綠色 |
| 綠色 |
| 草色 |
| 橄欖色 |
| 銀鼠色 |
| 淺棕色 |
| 苁草色 |
| 梅鼠色 |
| 黑色 |

基本的配件

一個重點

有時間的話，就先做好各種的配件備用，收納在有細部區隔的工具盒內就很方便。只不過，疏圓捲會隨著時間的經過而擴大，因此不要先作起來備用。

密圓捲	疏圓捲	淚滴捲	火焰捲	葉型捲（眼睛捲）
變形葉子捲（眼型捲）	新月捲	四方捲	三角捲	花瓣捲
莢樹葉捲	星型捲	矢型捲	鈴噹捲	鬱金香捲
開式心型捲	閉式心型捲	V字漩渦捲	S字漩渦捲	漩渦捲
下漩渦疏圓捲	下漩渦淚滴捲	圓錐型捲	穗狀捲	玫瑰捲
螺旋捲		漩渦捲的變化形		

配件的作法

捲紙的製作，是將各配件加以組合製作的簡單技術。製作配件的要訣，在於確實捲紙，再以接著劑確實固定。學習基本配件的作法，快樂製作自己滿意的作品吧！

密圓捲

簡單又基本的配件。
使用在樹木的果實或花蕊或鳥的臉孔等。

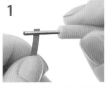
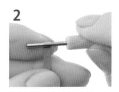
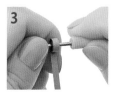
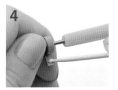

1 先將紙夾在捲棒的溝上，再將紙的前端拉出約0.5mm後，開始捲。

2 從開始到最後都以相同力道來捲。

3 請注意不要左右移動，要以支撐的拇指來引導。

4 捲到最後時，先用牙籤沾接著劑沾在紙的前端，然後確實壓著貼牢。

5 等接著劑乾了，就用拇指如押出般從捲棒卸下。

6 使用捲棒的後端輕輕敲平。

疏圓捲

使用最多的配件，善加安排這種圈圈來製作各種形狀的配件。

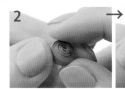
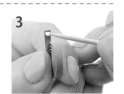

1 一開始的2～3圈捲緊，之後不要移動以自然的力量來捲。

2 不要沾接著劑，直接從捲棒卸下。兩手拿著，以開始捲的地方為中心，再慢慢張開。

3 整理好形狀後，在紙端沾接著劑。

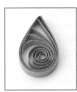

淚滴捲

淚滴捲的配件。花瓣或蝴蝶的羽翼等，使用在各種模樣上的配件。

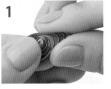

1 製作疏圓捲，用手拿著貼到最後的部分來到頂點。用拇指和食指用力捏住頂點，整理成淚滴般的形狀。

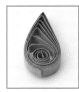

火焰捲

火焰造型上的配件。
使用在聖誕卡或生日卡的蠟燭上。

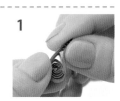

1 從疏圓捲做成淚滴捲，捏住前端，稍微彎向一側顯出火焰的氛圍。

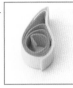

雙色的火焰捲

變化周圍和中心顏色的火焰捲。更能顯現火焰的氛圍。使用淚滴捲等製作雙色的花瓣或羽翼時也以相同方法製作。

1 將雙色的紙筆直連接貼起來。

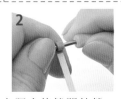
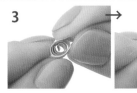

2 參照火焰捲開始捲。接連的部分要慢慢捲。

3 先捏住前端，再稍微彎向一側顯出火焰的氛圍。

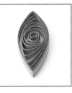

葉型捲（眼睛捲）

製造樹葉的配件。葉子是經常使用，也經常出現在前端尖的花瓣或裝飾等配件上。

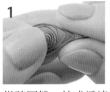
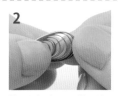
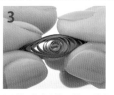

1 從疏圓捲、拉成淚滴捲。

2 換過來拿，1的反側的捲也調整成均一模樣。

3 用指尖捏著1的反側使左右變成對稱，調整形狀。

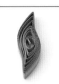

變型葉子捲(眼型捲)
前端彎曲的葉子。使用在葉片隨風搖曳感或花瓣等。

1

從疏圓捲做成葉子捲，將前端向下側彎曲。

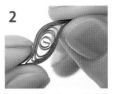

2

另一側是彎向1的反側。

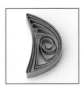

新月捲
新月捲的配件。使用在蠟燭的燭台上等。

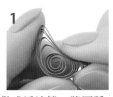

1

從疏圓捲做成淚滴捲。將圓弧的一方用拇指和食指捏住，調整成新月捲。

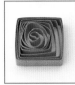

四方捲
四方捲的配件。使用在聖誕襪子或雪的結晶等等。

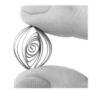

1

從疏圓捲做成葉子捲。壓著葉子的頂點，捏住向左右膨脹的中心。

2 →

確實捏住各個角，調整成正方形。

三角捲
三角形的配件。製作成三邊相同的長度。

1

從疏圓捲做成淚滴捲。食指壓住弧形的地方。

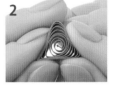

2

捏角，調整成三角形。

花瓣捲
花瓣形狀的配件。不限於花，連貓的臉孔等等.......也使用。

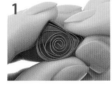

1

從疏圓捲做成淚滴捲，像是變成花瓣形狀般用食指按壓，作角。

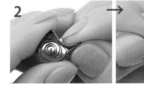

2 →

捏住1的角。也捏反側的角，調整形狀。

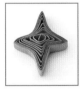

星型捲
星形的配件。將2邊拉長，就可以顯現出閃閃發亮的星星韻味。

1 →

從疏圓捲做成四方捲，捏對角的角。

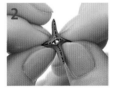

2

捏反側的角，確實向中央靠攏，調整形狀使4角尖尖的。

苳樹葉捲
苳樹葉形狀的配件，是聖誕節不可或缺的配件。稍微變成細長時，就變成浦公英的葉子或菊花的葉子。

1

從疏圓捲做成葉子捲，用拇指和食指確實壓扁。

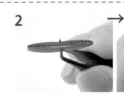

2 → →

用鑷子夾住正中央，用指頭左右夾著，確實壓扁成8字形。

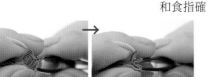

3 →

頂點的角先用鑷子夾著，再向中心壓入成V字形。

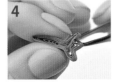

4

用鑷子捏緊左右側。

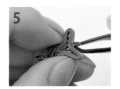

5

反側也和**3～4**一樣做出相同形狀。

5

矢型捲
櫻花的花瓣或葉子常使用的配件。

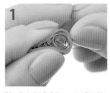
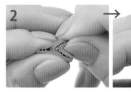
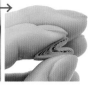

從疏圓捲做成淚滴捲。用拇指的指甲抵住圓弧型的一方。

用力壓入，然後用食指和拇指再用力捏緊。

鈴型捲
不限於鈴噹，花卉等也會使用的配件。

製作疏圓捲，從淚滴捲作成細長的花瓣型。用力捏使角彎向外側。

反側的角也確實捏好。

鬱金香捲
鬱金香形狀的配件。將圓弧型的部分變尖，就變成康乃馨的花。

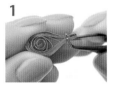
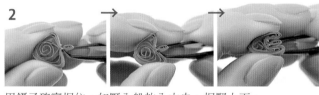

從疏圓捲做成淚滴捲。使用鑷子捏緊前端。

用鑷子確實捏住，如壓入般放入中央，捏緊上下。

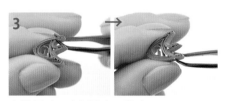

拿開鑷子，改捏緊上下的角。

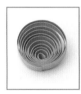

下漩渦
疏圓捲
這是將中心向一側移動的配件。是疏圓捲的變型。

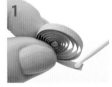
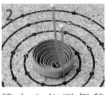
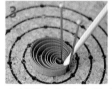

做疏圓捲。

將中心往下側移動，用刺針固定。

在刺針和刺針之間沾接著劑，固定。
※依製作的物件，中心移動的部分需調整黏貼的位置(貼最後或貼最後的反側)。

下漩渦淚滴捲
漩渦從下側開始擴大的淚滴捲的變型。

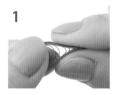

製作下漩渦疏圓捲，等固定的接著劑乾了，就把上側捏成淚滴捲。

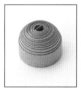

圓錐捲
這是成為山形的立體性配件。使用在聖誕節的鈴噹或鉢等。

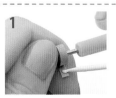
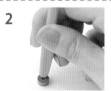
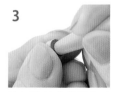

從開始到最後都以相同的力道捲，製作密圓捲。

使用捲棒的後端輕輕敲平。

使用捲棒的後端如畫圓般一點一點壓出。

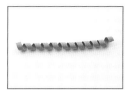

螺旋捲

成為細長螺旋狀的配件。
使用在樹枝或莖上。

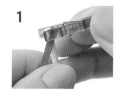

1 將竹籤的前端和紙相貼合後，用洗衣夾固定。

2 不要有縫隙地邊旋轉竹籤邊確實捲緊。

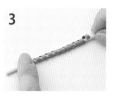

3 拿掉洗衣夾，用手指壓住開始捲的地方，慢慢拔出竹籤。

開式心型捲

這是左右漩渦分開的心型。常使用在邊緣裝飾等。

1 將紙對折，確實形成折線。

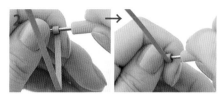

2 將折彎一側的紙，向內側一直捲到折線，確實捲緊。

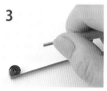

3 如壓出般從捲棒卸下。

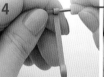

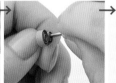

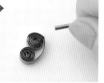

4 反側也和2一樣，向內側一直捲到折線，確實捲緊後從捲棒卸下。

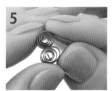

5 再次捏緊對折的部分形成折線，整理形狀。

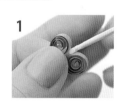

閉式心型捲

漩渦中心封閉的心型。最適合作為情人節飾品的配件。

1 和開式心型捲相同要領製作，漩渦部分沾接著劑黏住。

V字漩渦捲

漩渦在外側的配件。
使用在邊緣裝飾等。

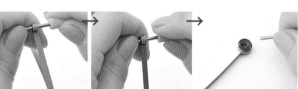

1 將紙對折。將一側的紙，向外側一直捲到折線，確實捲緊後如壓出般從捲棒卸下。

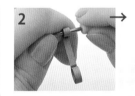

2 反側的紙也和1一樣，向外側一直捲到折線，確實捲緊後如壓出般從捲棒卸下。

3 拿著左右的疏圓捲，再度形成折線，調整形狀。

S字漩渦捲

S字的配件，使用在邊緣裝飾等。

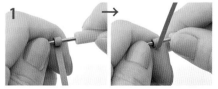

1 一直捲到紙的正中央左右。

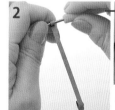

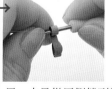

2 另一方是從反側捲到變成S字型。

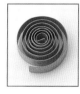

漩渦捲

有各種使用法的配件。
主要作為裝飾使用。

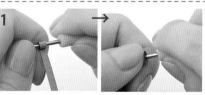

1 從開始一直捲到最後，在最後確實捲緊後，從捲棒卸下。捲到最後的地方不要黏著。

穗狀捲

將紙剪出細小的刀痕後捲起來的配件。使用在蓬鬆的浦公英或兔子等。

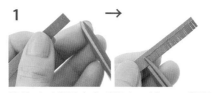

1

將剪刀刀背固定在手指上，以0.5mm間隔細細的將紙寬的2/3處剪出刀痕。

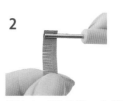

2

從沒有刀痕的那一方插入捲棒的溝槽內。

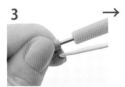

3

用捲棒捲起來，在沒有刀痕的部分沾接著劑貼起來。

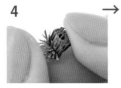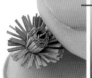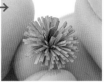

4

等接著劑乾了，使用指腹，邊旋轉邊從周圍一點一點張開，調整形狀。

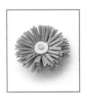

帶芯穗狀捲

在可愛的穗狀捲黏上不同顏色的芯。

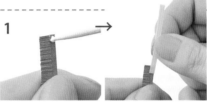

1

在沒有刀痕的地方沾接著劑，重疊5mm後貼上不同的紙。

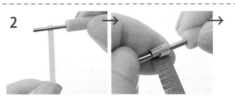

2

將不同的紙插入捲棒的溝槽內，用捲棒捲起來。紙的接著部分要慢慢捲。

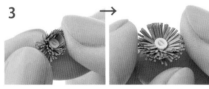

3

和穗狀捲一樣使用指腹，邊旋轉邊一點一點張開。

4

使用捲棒的後端輕輕壓，使芯變平。

玫瑰捲

將紙邊折彎邊捲的配件。當組合很多朵時，就會顯得高雅華麗。

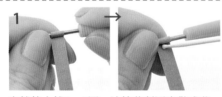

1

在捲棒上捲2～3圈，沾接著劑固定做成芯。

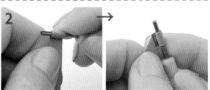

2

在離芯約2mm的地方和捲棒平行向面前折。

3

旋轉捲棒，捲到使折彎的紙能和捲棒變成直角。

4

以2和3的步驟反覆回捲。捲完後就從捲棒壓出卸下。

5

使浮出的芯向下般，將花瓣反向旋轉張開。

6

調整形狀後，在捲到最後的地方沾接著劑貼起來。

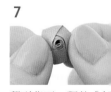

7

翻到背面，調整成鉢型。

雙色玫瑰捲

在周圍花瓣作變化顏色的玫瑰捲。

1 將2色的紙重疊5mm後,筆直相連貼起來。

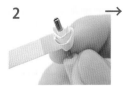 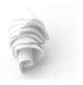

2 參照玫瑰捲的捲法捲起來。接著部分要慢慢捲。從捲棒壓出,張開花瓣調整形狀。

盛開玫瑰捲

在玫瑰的周圍添加花瓣的豪華玫瑰。使用雙色製作就更華美。

1 15mm / 20mm 將15mm寬的捲紙剪下20mm長。

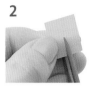

2 從15mm寬的正中央,在中心剪一道刀痕。

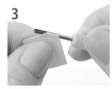

3 將和刀痕反側的角夾在捲棒上,向外側捲。另一角也向外側捲。

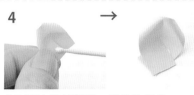

4 在刀痕上沾接著劑,重疊貼起來。花瓣完成。

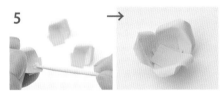

5 製作3片,相疊貼合。

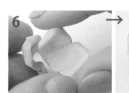

6 以**1**～**4**製作3片花瓣。將3片花瓣貼在**5**的外側。

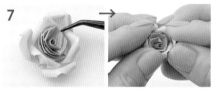

7 製作玫瑰時,在底部沾接著劑,放進**6**的裡面。等乾了以後,再用手指輕輕包住調整形狀。

玉米捲

縱向伸展的獨特配件。使用在天使的身體或樹幹、花等。

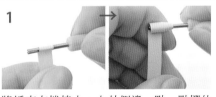

1 將紙夾在捲棒上,向外側邊一點一點挪位邊捲。

2 在捲到最後的地方沾接著劑貼起來。

3 使用手指如壓出般從捲棒卸下。

有洞緊圈捲

中央有洞的配件。需要較長的紙,若是連接各種顏色的紙,會變成色彩繽紛的配件。

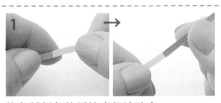

1 將各種顏色的紙筆直相連貼合。

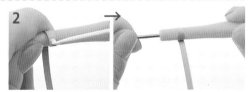

2 在捲棒的手把上捲1圈,用接著劑貼住固定。

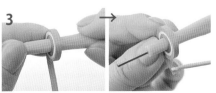

3 用手指扶著,注意不要左右挪動,確實捲起來。在捲到最後的地方沾接著劑貼起來。如壓出般從捲棒卸下。

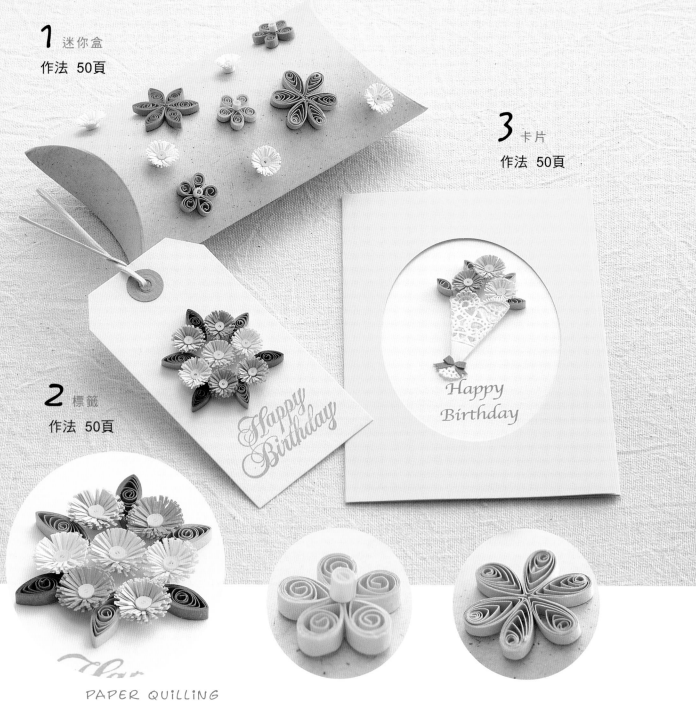

1 迷你盒
作法 50頁

3 卡片
作法 50頁

2 標籤
作法 50頁

Happy Birthday

Happy Birthday

PAPER QUILLING

生日快樂

綻放各種顏色花卉的迷你盒和標籤。
以使用蕾絲紙捲成的花束作裝飾的卡片。
滿溢祝賀的心情…。

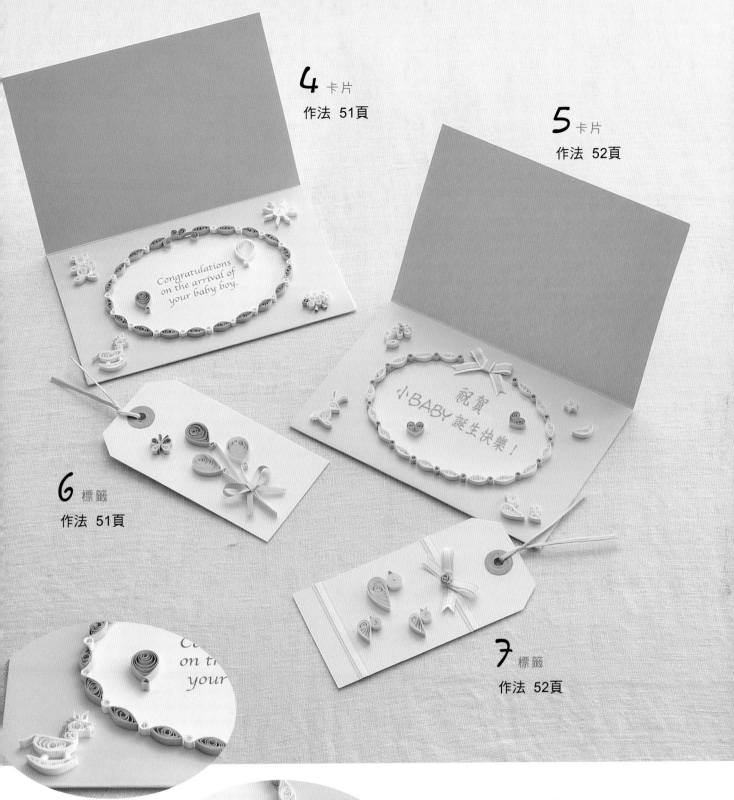

4 卡片
作法 51頁

5 卡片
作法 52頁

Congratulations
on the arrival of
your baby boy.

祝賀
小BABY 誕生快樂！

6 標籤
作法 51頁

7 標籤
作法 52頁

PAPER QUILLING
歡迎新生兒誕生

裝飾玩具或動物配件的可愛卡片和標籤。
接到新生兒誕生的消息後，在禮物上
添加手作的卡片和標籤來祝賀。

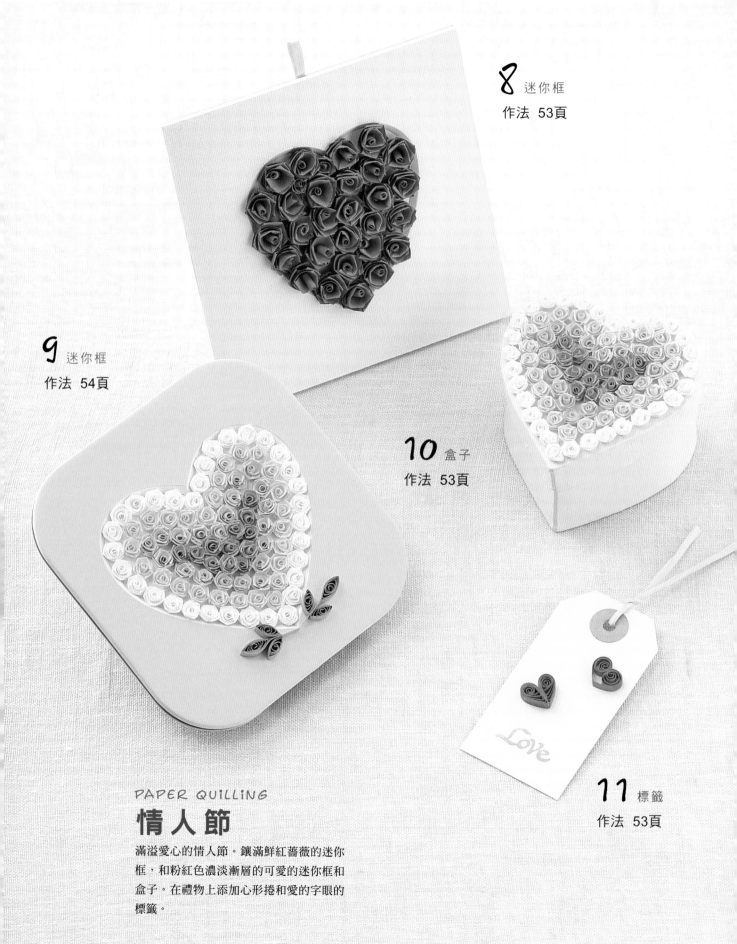

8 迷你框
作法 53頁

9 迷你框
作法 54頁

10 盒子
作法 53頁

11 標籤
作法 53頁

PAPER QUILLING
情人節

滿溢愛心的情人節。鑲滿鮮紅薔薇的迷你
框,和粉紅色濃淡漸層的可愛的迷你框和
盒子。在禮物上添加心形捲和愛的字眼的
標籤。

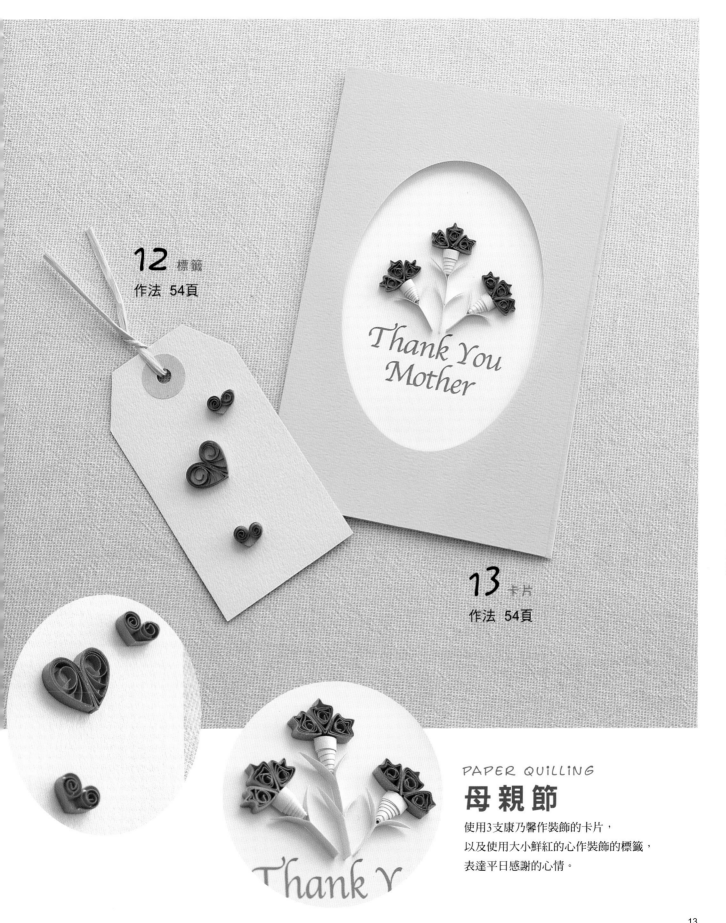

12 標籤

作法 54頁

13 卡片

作法 54頁

PAPER QUILLING

母親節

使用3支康乃馨作裝飾的卡片，
以及使用大小鮮紅的心作裝飾的標籤，
表達平日感謝的心情。

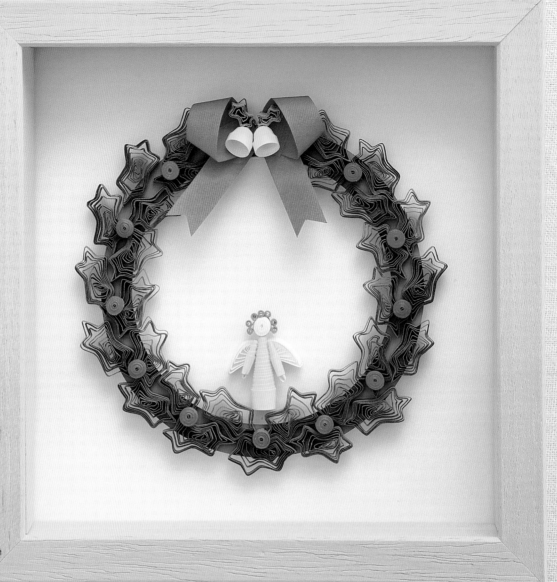

14 花環

作法 55頁

聖誕節

無論孩子或大人都雀躍歡欣的聖誕節。
使用有小天使的苓樹葉型捲花環作裝飾,
演出快樂的聖誕節。

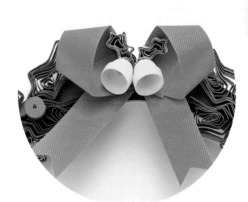

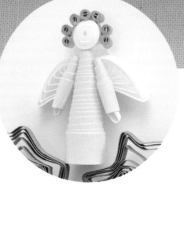

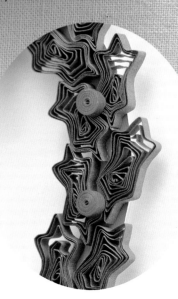

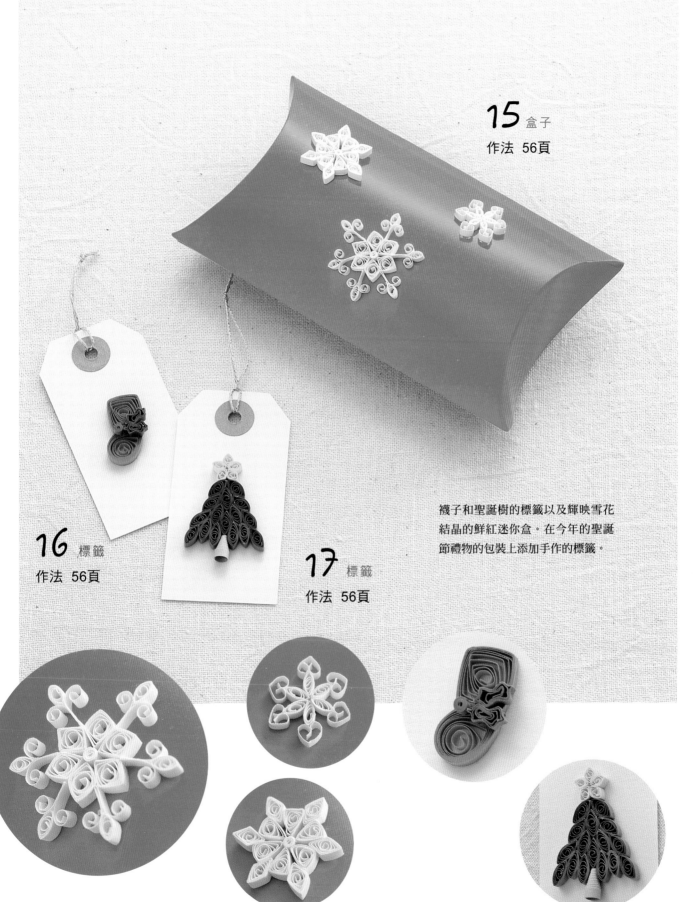

15 盒子
作法 56頁

16 標籤
作法 56頁

17 標籤
作法 56頁

襪子和聖誕樹的標籤以及輝映雪花
結晶的鮮紅迷你盒。在今年的聖誕
節禮物的包裝上添加手作的標籤。

18 吊飾
作法 18頁

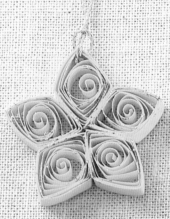

19 吊飾
作法 18頁

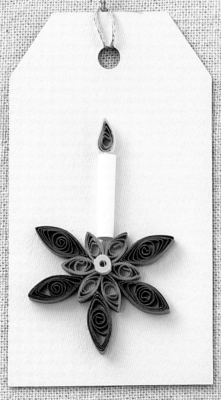

20 標籤
作法 18頁

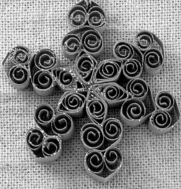

21 吊飾
作法 18頁

沾有閃閃發亮金蔥膠水的華美的雪花結晶和聖誕樹、裝飾蠟燭的聖誕紅等、使用聖誕節為主題的吊飾來裝飾聖誕樹。

16

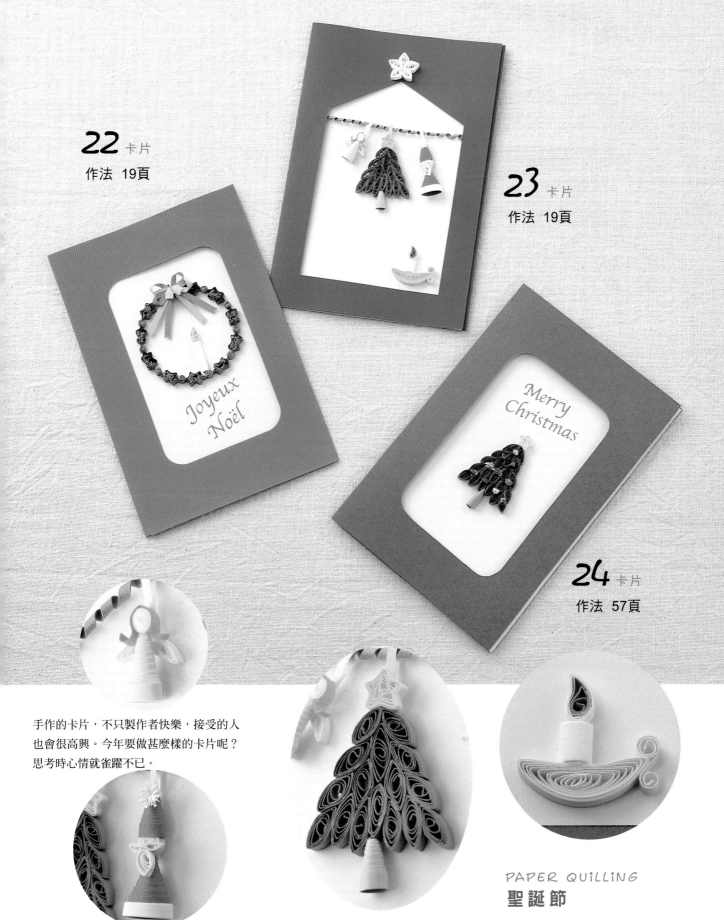

22 卡片
作法 19頁

23 卡片
作法 19頁

Joyeux
Noël

Merry
Christmas

24 卡片
作法 57頁

手作的卡片，不只製作者快樂，接受的人
也會很高興。今年要做甚麼樣的卡片呢？
思考時心情就雀躍不已。

PAPER QUILLING
聖誕節

16頁 **18**

●**材料**

捲紙
　黃色：6mm×1/1(30cm)5條
金蔥膠水、繩子15cm

●**組合法**

①製作5個四方捲，以收尾的地方為中心側接著
　黏起來，做成星型。
②沾金蔥膠水，穿過繩子。

黃色6mm×1/1…四方捲：5個

16頁 **20**

●**材料**

捲紙
　橘色：3mm×1/6(5cm)1條
　　　　3mm×1/3(10cm)6條
　黃色：3mm×1/8(3.75cm)2條
　綠色：3mm×1/2(15cm)5條
呢絨紙：白色4cm×2cm
標籤9cm×5cm1個、繩子15cm

●**組合法**

①製作各配件。
②將聖誕紅貼在標籤上自己喜歡的位置，
　貼上蠟燭。
③穿過繩子。

內側‧橘色3mm×1/6
外側‧黃色3mm×1/8…火焰捲：1個

將白色4cm×高2cm
捲成筒狀

黃色3mm×1/8…密圓捲：1個

橘色3mm×1/3…葉型捲：6個

綠色3mm×1/2…葉型捲：5個

16頁 **19**

●**材料**

捲紙
　黃色：6mm×1/8(3.75cm)5條
　綠色：6mm×1/2(15cm)16條
　淺棕色：6mm×1/1(30cm)1條
金蔥膠水、繩子15cm

●**組合法**

①製作各配件。
②製作聖誕樹，在上部黏上星星。
　樹葉是把收尾的地方在上側貼合。
③沾金蔥膠水作裝飾，穿過繩子。

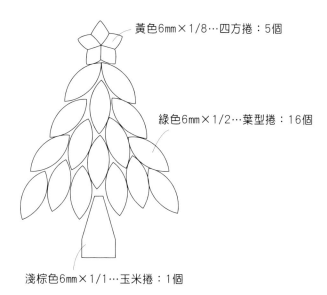

黃色6mm×1/8…四方捲：5個

綠色6mm×1/2…葉型捲：16個

淺棕色6mm×1/1…玉米捲：1個

16頁 **21**

●**材料**

捲紙
　蔥色：6mm×1/4(7.5cm)6條
　　　　6mm×1/8(3.75cm)12條
金蔥膠水、繩子15cm

●**組合法**

①製作6個四方捲、12個閉式心型捲。
②貼上四方捲，做成星型捲。
③在四方捲的周圍將閉式心型捲以2段貼上。
④沾金蔥膠水，穿過繩子。

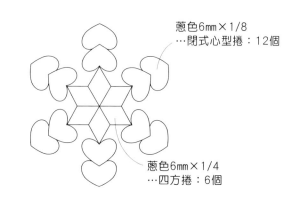

蔥色6mm×1/8
…閉式心型捲：12個

蔥色6mm×1/4
…四方捲：6個

※配件是原寸大小。作法在4～9頁

17頁 *22*

●**材料**

捲紙
草色：3mm×1/4(7.5cm)10條
紅色：3mm×1/8(3.75cm)10條
橘色：3mm×1/8(3.75cm)5條
黃綠色：3mm×1/8(3.75cm)4條
向日葵色：3mm×1/2(15cm)2條
　　　　　3mm×1/12(2.5cm)1條
雪白色：15mm×3cm1條
賀卡1張、金蔥膠水

●**材料**

①製作各配件。
②製作花環，貼在賀卡上。在蝴蝶結和鈴鐺的下面也貼緊圈型。在上部貼蝴蝶結和鈴鐺，在下部貼蠟燭。蝴蝶結是把黃綠色和橘色的2色的1/8的2條做成圈圈，剩下的2條是把前端剪成三角形。觀察均衡性調節長度。
③在花環和蠟燭上沾金蔥膠水。

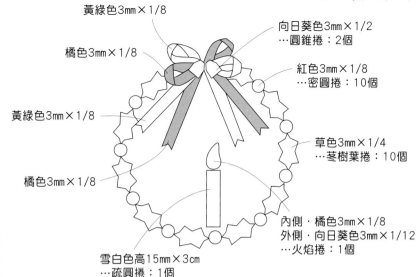

黃綠色3mm×1/8
橘色3mm×1/8
黃綠色3mm×1/8
橘色3mm×1/8
向日葵色3mm×1/2…圓錐捲：2個
紅色3mm×1/8…密圓捲：10個
草色3mm×1/4…莕樹葉捲：10個
內側・橘色3mm×1/8
外側・向日葵色3mm×1/12…火焰捲：1個
雪白色高15mm×3cm…疏圓捲：1個

17頁 *23*

●**材料**

捲紙
雪白色：3mm×1/1(30cm)1條
　　　　3mm×1/4(7.5cm)8條
　　　　3mm×1/6(5cm)2條
　　　　3mm×1/10(3cm)1條
　　　　3mm×1/12(2.5cm)2條
　　　　6mm×1/4(7.5cm)1條
菸草色：3mm×1/1(30cm)1條
橙色：3mm×1/16(1.87cm)2條
粉紅色：3mm×1/2(15cm)2條
向日葵：3mm×1/3(10cm)1條
　　　　3mm×1/16(1.87cm)1條
黃色：3mm×1/3(10cm)1條
　　　3mm×1/10(3cm)1條
綠色：3mm×1/4(7.5cm)16條
淺棕色：3mm×1/3(10cm)1條
紅色：3mm×1/1(30cm)1條
　　　3mm×1/2(15cm)1條
橘色：3mm×1/16(1.87cm)1條
奶油色：3mm×1/1(30cm)1條
　　　　3mm×1/8(3.75cm)1條
賀卡1張

●**組合法**

①製作各配件。天使的羽翼和聖誕老人的鬍鬚是將3mm寬的雪白色紙剪半成1.5mm寬來製作配件。聖誕樹的五角星作法在62頁。
②製作天使、聖誕樹、聖誕老人，貼上。聖誕老人是把收尾的地方在上，做成橢圓形。身體是用紅色3mm×1/1和雪白色3mm×1/4捲好貼上。蠟燭的軸是先做成圓的橢圓後壓平。
③形成螺旋捲，再以雪白色和黃色的3mm×1/10剪半的1.5mm寬的條子黏上天使、聖誕樹、聖誕老人。
④在上部貼雪白色的星星，在下部貼蠟燭。

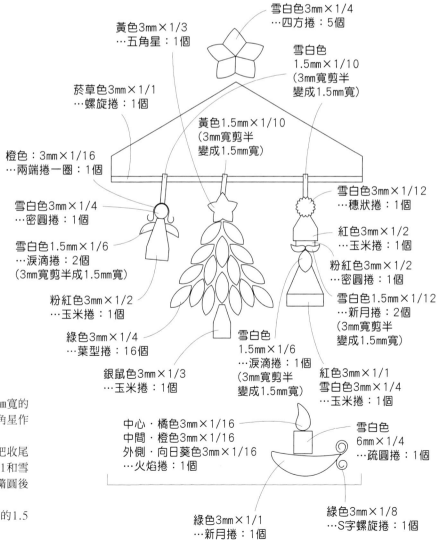

黃色3mm×1/3…五角星：1個
雪白色3mm×1/4…四方捲：5個
菸草色3mm×1/1…螺旋捲：1個
雪白色1.5mm×1/10(3mm寬剪半變成1.5mm寬)
黃色1.5mm×1/10(3mm寬剪半變成1.5mm寬)
橙色：3mm×1/16…兩端捲一圈：1個
雪白色3mm×1/4…密圓捲：1個
雪白色3mm×1/12…穗狀捲：1個
雪白色1.5mm×1/6…淚滴捲：2個(3mm寬剪半成1.5mm寬)
紅色3mm×1/2…玉米捲：1個
粉紅色3mm×1/2…玉米捲：1個
粉紅色3mm×1/2…密圓捲：1個
雪白色1.5mm×1/12…新月捲：2個(3mm寬剪半變成1.5mm寬)
綠色3mm×1/4…葉型捲：16個
雪白色1.5mm×1/6…淚滴捲：1個(3mm寬剪半變成1.5mm寬)
銀鼠色3mm×1/3…玉米捲：1個
紅色3mm×1/1雪白色3mm×1/4…玉米捲：1個
中心・橘色3mm×1/16
中間・橙色3mm×1/16
外側・向日葵色3mm×1/16…火焰捲：1個
雪白色6mm×1/4…疏圓捲：1個
綠色3mm×1/1…新月捲：1個
綠色3mm×1/8…S字螺旋捲：1個

※配件是原寸大小・作法在4～9頁

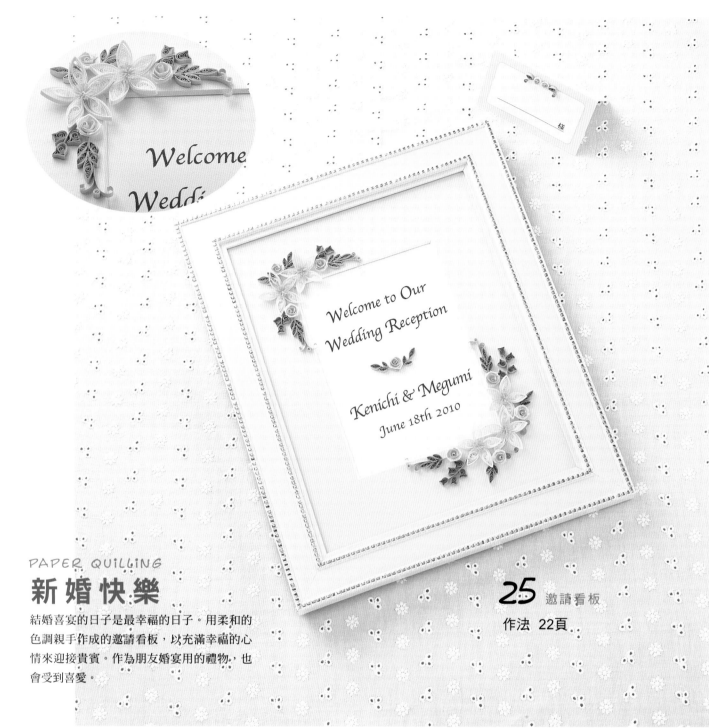

新婚快樂

結婚喜宴的日子是最幸福的日子。用柔和的
色調親手作成的邀請看板,以充滿幸福的心
情來迎接貴賓。作為朋友婚宴用的禮物,也
會受到喜愛。

25 邀請看板
作法 22頁

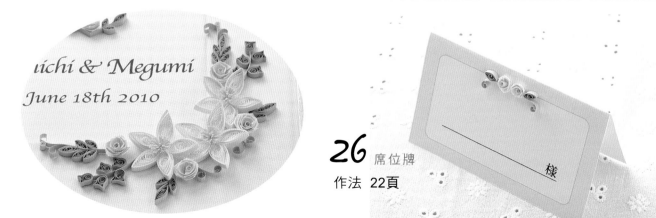

26 席位牌
作法 22頁

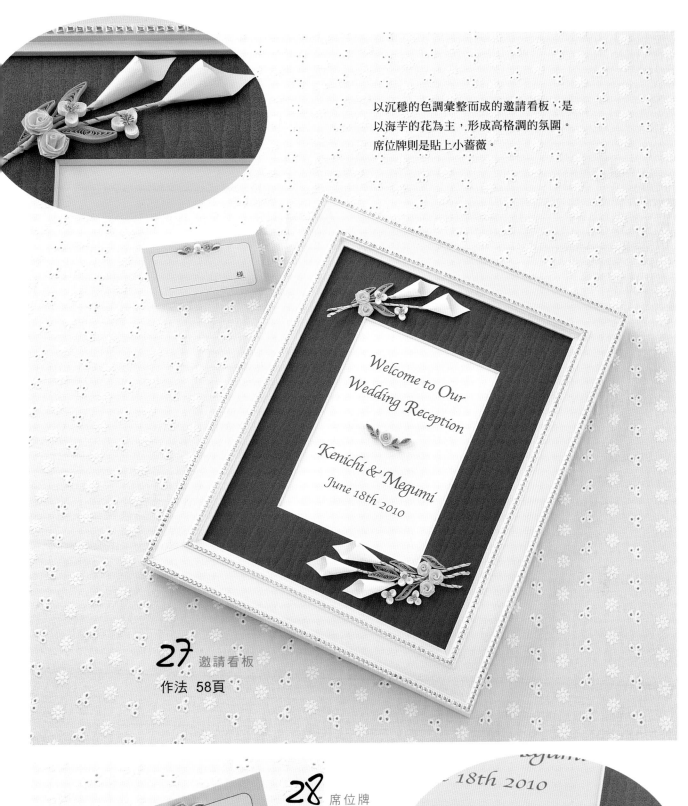

以沉穩的色調彙整而成的邀請看板，是
以海芋的花為主，形成高格調的氛圍。
席位牌則是貼上小薔薇。

27 邀請看板
作法 58頁

28 席位牌
作法 58頁

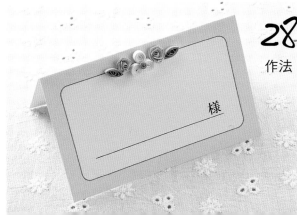

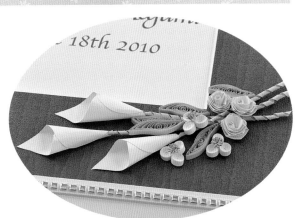

●**材料**

捲紙

　雪白色：3mm×1/1(30cm)25條
　　　　　6mm×1/4(7.5cm)8條

　粉紅色：3mm×1/8(3.75cm)4條
　　　　　6mm×1/6(5cm)5條
　　　　　6mm×1/4(7.5cm)8條

　天空色：3mm×1/3(10cm)16條

　淡蔥色：3mm×1/2(15cm)10條
　　　　　3mm×1/3(10cm)28條
　　　　　3mm×1/4(7.5cm)14條
　　　　　3mm×1/6(5cm)6條

框架34.3cm×28.4cm・1幅

●**組合法**

①製作各配件。5瓣的花是以葉型捲作成，然後把紙捲收尾地方貼合。等乾了，貼著葉子的前端輕輕按壓，貼合的部分會稍微膨脹，因此貼合到葉子的約1/3處。乾了就用兩手按壓中心，讓花瓣形成立體狀。
藤是用1/6的紙以5mm的差距來折，距離折線2mm的地方沾接著劑貼上，把邊緣確實捲到外側沾接著劑的地方，將漩渦向上提稍微形成曲線。

②將各配件貼在看板上。前端的葉子是把1/4的紙折半，包住用1/2的紙所做的葉子後貼上。

③在邀請詞和姓名之間，均衡貼上薔薇和葉子。

④裝在框架上。

前端的葉子作法

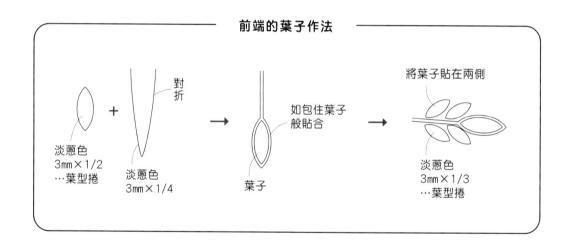

對折

淡蔥色
3mm×1/2
…葉型捲

淡蔥色
3mm×1/4

葉子

如包住葉子般貼合

將葉子貼在兩側

淡蔥色
3mm×1/3
…葉型捲

●**材料**

捲紙

　雪白色：3mm×1/8(3.75cm)2條

　粉紅色：3mm×1/8(3.75cm)2條

　淡蔥色：3mm×1/6(5cm)2條
　　　　　3mm×1/16(1.88cm)2條

席位牌10cm×6cm・1個

●**組合法**

①製作各配件。

②均衡貼在席位牌上。

淡蔥色3mm×1/6
…葉型捲：2個

淡蔥色3mm×1/16
…開式漩渦捲：2個

內側・粉紅色3mm×1/8
外側・雪白色3mm×1/8
…玫瑰捲：2個

※配件是原寸大小。作法在4～9頁

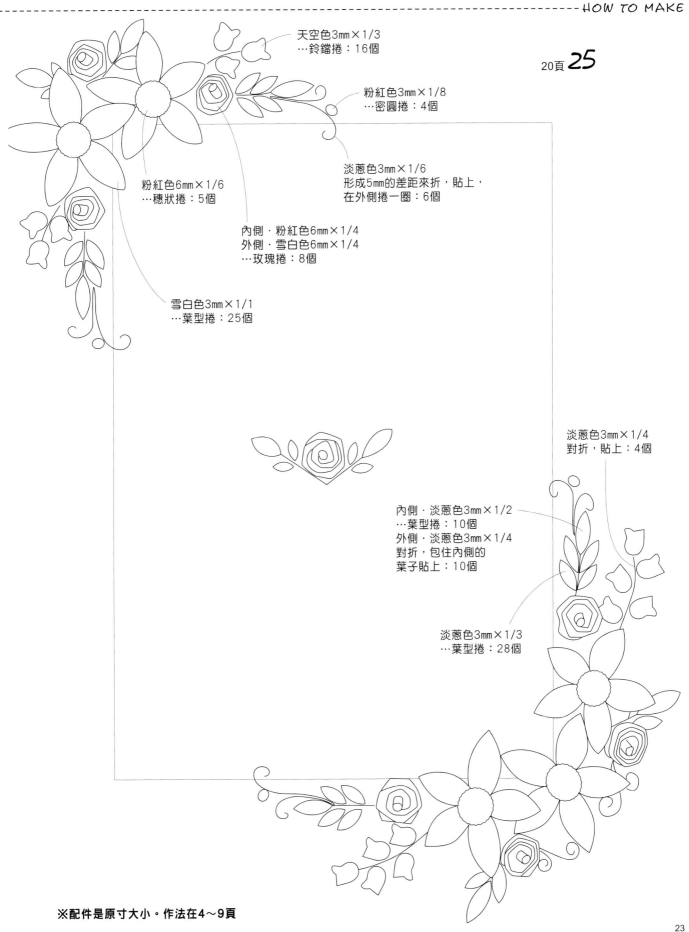

天空色3mm×1/3
…鈴鐺捲：16個

粉紅色3mm×1/8
…密圓捲：4個

淡蔥色3mm×1/6
形成5mm的差距來折，貼上，
在外側捲一圈：6個

粉紅色6mm×1/6
…穗狀捲：5個

內側‧粉紅色6mm×1/4
外側‧雪白色6mm×1/4
…玫瑰捲：8個

雪白色3mm×1/1
…葉型捲：25個

淡蔥色3mm×1/4
對折，貼上：4個

內側‧淡蔥色3mm×1/2
…葉型捲：10個
外側‧淡蔥色3mm×1/4
對折，包住內側的
葉子貼上：10個

淡蔥色3mm×1/3
…葉型捲：28個

※配件是原寸大小。作法在4～9頁

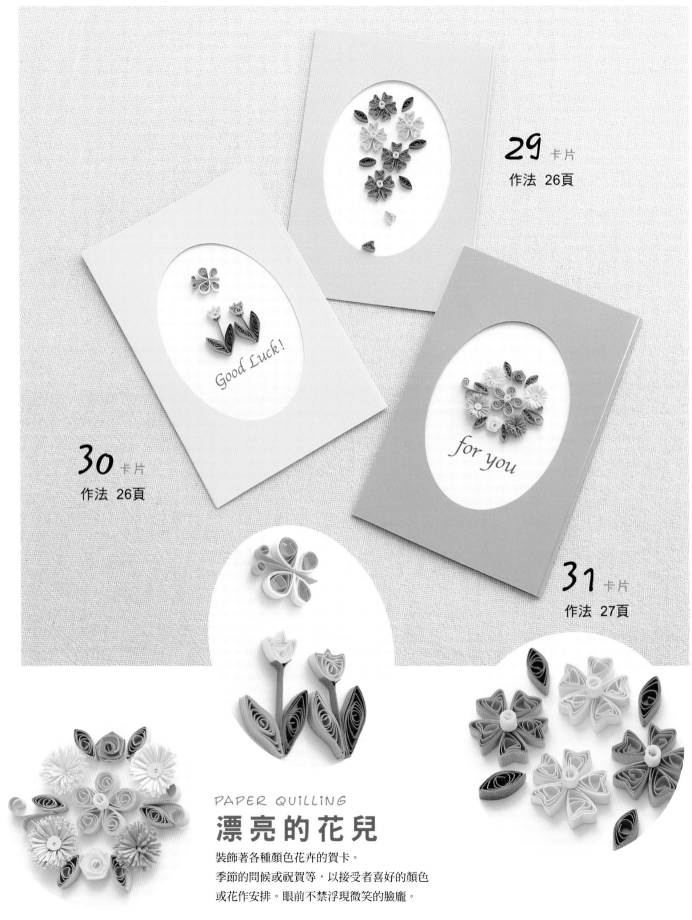

29 卡片

作法 26頁

30 卡片

作法 26頁

Good Luck!

for you

31 卡片

作法 27頁

PAPER QUILLING

漂亮的花兒

裝飾著各種顏色花卉的賀卡。
季節的問候或祝賀等，以接受者喜好的顏色
或花作安排。眼前不禁浮現微笑的臉龐。

在市售的素面標籤上，添加上捲紙的花。
即使僅僅添加在包裝上，也可變成獨特的禮物。

33 標籤·勿忘草
作法 26頁

34 標籤·風鈴草
作法 27頁

32 標籤·三葉草
作法 26頁

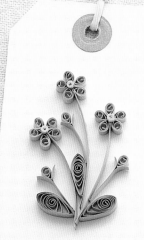

forget-me-not

thank you!

35 標籤
作法 27頁

36 標籤·白菊
作法 27頁

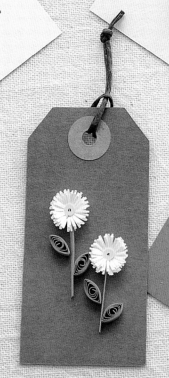

24頁 *30*

●材料

捲紙

向日葵色：3mm×1/4(7.5cm)1條
玫瑰色：3mm×1/4(7.5cm)1條
綠色：3mm×1/8(3.75cm)2條
　　　3mm×1/2(15cm)2條
黃綠色：3mm×1/2(15cm)2條
雪白色：3mm×1/8(3.75cm)2條
　　　　3mm×1/12(2.5cm)2條
橙色：3mm×1/8(3.75cm)3條
　　　3mm×1/12(2.5cm)2條
賀卡1張

●組合法

①製作各配件。
②將鬱金香、蝴蝶貼在賀卡上。鬱金香的莖是將1/8的
　紙對折，保留邊緣3mm貼合，在3mm部分張開上鬱金
　香。蝴蝶的觸角和胴體是將1/8的紙對折，在距離折
　線1cm貼合，邊緣捲一圈張開，貼上。

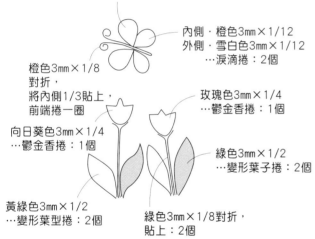

內側・橙色3mm×1/8
外側・雪白色3mm×1/8…淚滴捲：2個

內側・橙色3mm×1/12
外側・雪白色3mm×1/12
…淚滴捲：2個

橙色3mm×1/8
對折，
將內側1/3貼上，
前端捲一圈

玫瑰色3mm×1/4
…鬱金香捲：1個

向日葵色3mm×1/4
…鬱金香捲：1個

綠色3mm×1/2
…變形葉子捲：2個

黃綠色3mm×1/2
…變形葉型捲：2個

綠色3mm×1/8對折，
貼上：2個

25頁 *32*

●材料

捲紙

綠色：3mm×1/4(7.5cm)2條
　　　3mm×1/8(3.75cm)1條
黃綠色：3mm×1/4(7.5cm)2條
標籤9cm×5cm 1張

●組合法

①製作各配件。
②貼在標籤上。

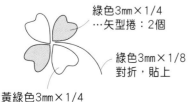

綠色3mm×1/4
…矢型捲：2個

綠色3mm×1/8
對折，貼上

黃綠色3mm×1/4
…矢型捲：2個

24頁 *29*

●材料

捲紙

紅梅色：3mm×1/4(7.5cm)16條
粉紅色：3mm×1/4(7.5cm)11條
向日葵色：3mm×1/8(3.75cm)5條
綠色：3mm×1/4(7.4cm)3條
橄欖色：3mm×1/4(7.5cm)2條
賀卡1張

●組合法

①製作各配件。
②貼在賀卡上。

綠色3mm×1/4
…葉型捲：3個

粉紅色3mm×1/4
…矢型捲：11個

紅梅色3mm×1/4
…矢型捲：16個

橄欖色3mm×1/4
…葉型捲：2個

向日葵色3mm×1/8
…密圓捲：5個

25頁 *33*

●材料

捲紙

水色：3mm×1/8(3.75cm)18條
黃色：3mm×1/16(1.87cm)3條
黃綠色：3mm×1/2(15cm)3條
　　　　3mm×1/4(7.5cm)3條
　　　　3mm×1/8(3.75cm)3條
標籤11cm×5.7cm 1張

●組合法

①製作各配件。
②貼在標籤上。莖是各自折半，貼合。
　花蕾的莖是將邊緣3mm張開，貼上花蕾。

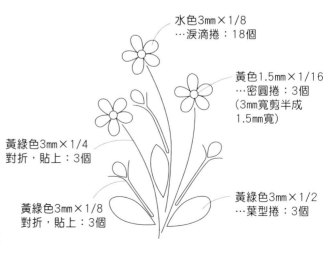

水色3mm×1/8
…淚滴捲：18個

黃色1.5mm×1/16
…密圓捲：3個
（3mm寬剪半成
1.5mm寬）

黃綠色3mm×1/4
對折，貼上：3個

黃綠色3mm×1/8
對折，貼上：3個

黃綠色3mm×1/2
…葉型捲：3個

※配件是原寸大小。作法在4～9頁

4頁 31

●材料
捲紙
紅梅色：3mm×1/4(7.5cm)1條
玫瑰色：3mm×1/4(7.5cm)5條
向日葵色：3mm×1/8(3.75cm)1條、3mm×1/6(5cm)2條
　　　　3mm×1/4(7.5cm)1條
奶油色：6mm×1/4(7.5cm)1條
藤色：6mm×1/4(7.5cm)1條
蔥色：6mm×1/4(7.5cm)1條
粉紅色：6mm×1/4(7.5cm)1條
黃綠色：3mm×1/4(7.5cm)6條、3mm×1/8(3.75cm)2條
賀卡1張

●組合法
①製作各配件。
②貼在賀卡上。藤是將黃綠色3mm×1/8的紙以5mm的差距
　來折，在距離折線2mm地方貼合。把沒有貼合的部分捲起
　來，調整漩渦角度，使其對稱均衡。

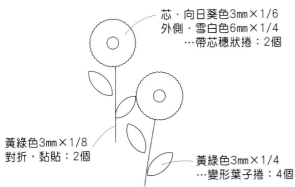

紅梅色3mm×1/4
…玫瑰捲：1個

黃綠色3mm×1/4
…葉型捲：6個

奶油色
6mm×1/4
…穗狀捲：1個

向日葵色
3mm×1/8
…密圓捲：1個

芯・向日葵色3mm×1/6
外側・蔥色6mm×1/4
…帶芯穗狀捲：1個

玫瑰色3mm×1/4…淚滴捲：5個

芯・向日葵色3mm×1/6
外側・粉紅色6mm×1/4
…帶芯穗狀捲：1個

黃綠色3mm×1/8
形成5mm的差距折疊
貼上，捲前端：2個

藤色6mm×1/4
…穗狀捲：1個

向日葵色3mm×1/4
…玫瑰捲：1個

25頁 35

●材料
捲紙
雪白色：6mm×1/4(7.5cm)2條
向日葵色：3mm×1/6(5cm)2條
黃綠色：3mm×1/8(3.75cm)2條
　　　　3mm×1/4(7.5cm) 4條
標籤8cm×4cm・1張

●組合法
①製作各配件。
②貼在標籤上。

芯・向日葵色3mm×1/6
外側・雪白色6mm×1/4
…帶芯穗狀捲：2個

黃綠色3mm×1/8
對折，黏貼：2個

黃綠色3mm×1/4
…變形葉子捲：4個

25頁 34

●材料
捲紙
雪白色：3mm×1/4(7.5cm)6條
黃綠色：3mm×1/4(7.5cm)2條
　　　　3mm×1/1(30cm)2條
　　　　3mm×1/2(15cm)1條
標籤9cm×5cm 1張

●組合法
①製作各配件。
②貼在標籤上。莖是將3mm×1/4的紙對折，貼合，
　趁未乾時使之形成曲線。

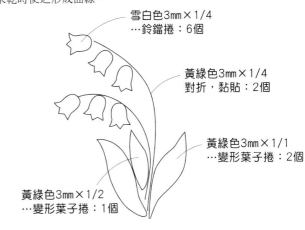

雪白色3mm×1/4
…鈴鐺捲：6個

黃綠色3mm×1/4
對折，黏貼：2個

黃綠色3mm×1/1
…變形葉子捲：2個

黃綠色3mm×1/2
…變形葉子捲：1個

25頁 36

●材料
捲紙
雪白色：3mm×1/4(7.5cm)9條
　　　　3mm×1/6(5cm)2條
黃色：6mm×1/6(5cm)1條
黃綠色：3mm×1/8(3.75cm)2條
　　　　3mm×1/2(15cm)2條
標籤9cm×5cm・1張

●組合法
①製作各配件。
②貼在標籤上。莖是對折，貼合。花蕾的莖，
　是將邊緣5mm張開，貼上花蕾

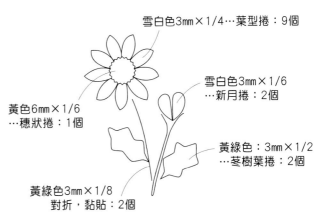

雪白色3mm×1/4…葉型捲：9個

黃色6mm×1/6
…穗狀捲：1個

雪白色3mm×1/6
…新月捲：2個

黃綠色：3mm×1/2
…莖樹葉捲：2個

黃綠色3mm×1/8
對折，黏貼：2個

※配件是原寸大小。作法在4～9頁

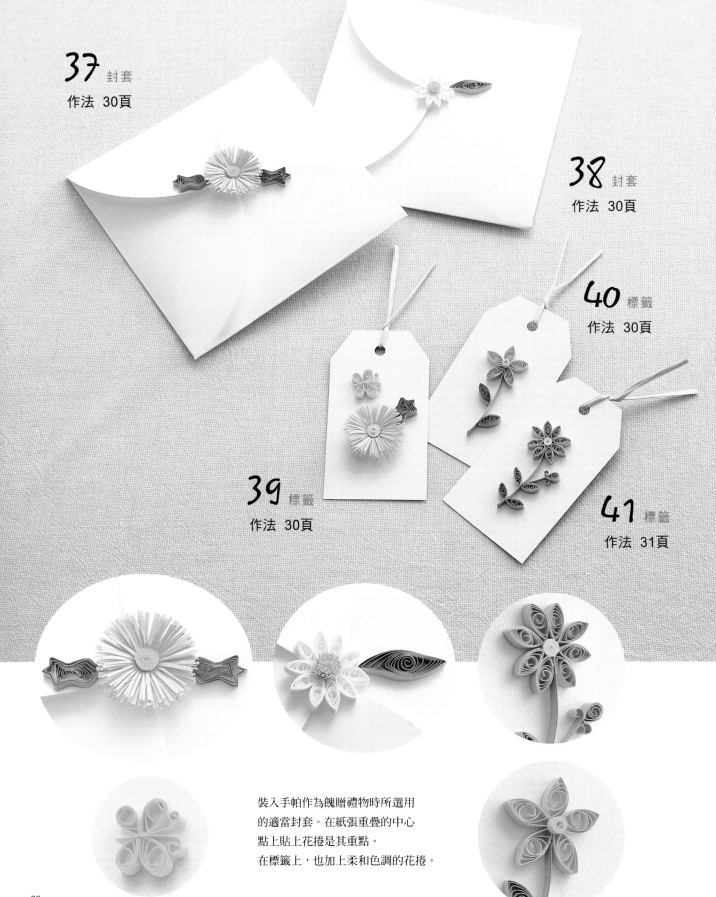

37 封套
作法 30頁

38 封套
作法 30頁

40 標籤
作法 30頁

39 標籤
作法 30頁

41 標籤
作法 31頁

裝入手帕作為餽贈禮物時所選用
的適當封套。在紙張重疊的中心
點上貼上花捲是其重點。
在標籤上，也加上柔和色調的花捲。

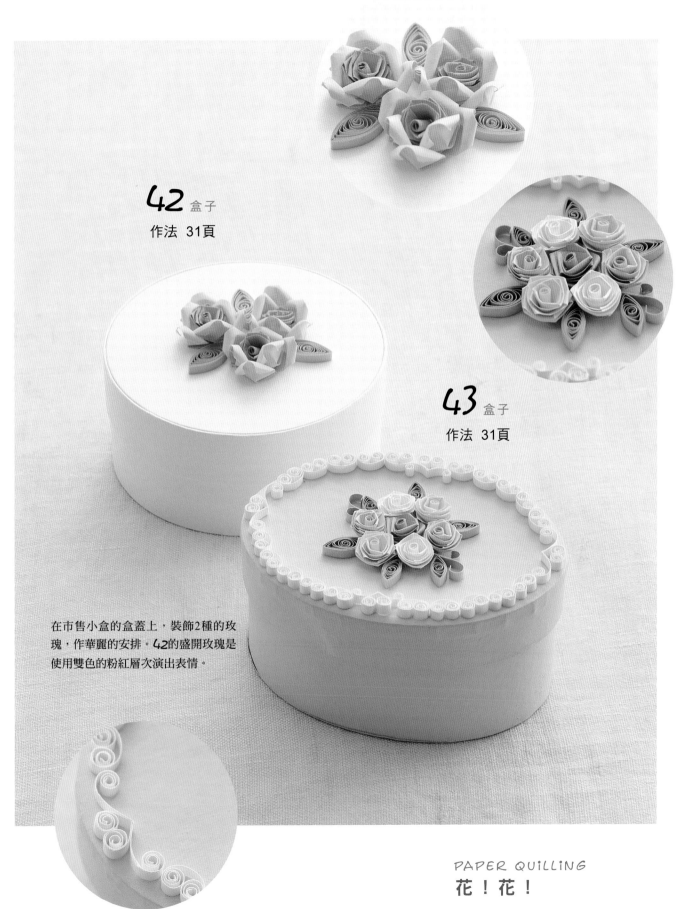

42 盒子

作法 31頁

43 盒子

作法 31頁

在市售小盒的盒蓋上，裝飾2種的玫瑰，作華麗的安排。**42**的盛開玫瑰是使用雙色的粉紅層次演出表情。

PAPER QUILLING
花！花！

28頁 **37**

●材料

捲紙

　玫瑰色：15㎜×1/2(15cm)1條

　黃色：6㎜×1/2(15cm)1條

　黃綠色：3㎜×1/1(30cm)2條

禮盒13.3cm×13.3cm・1個

●組合法

①製作各配件。花的芯是把6㎜的紙剪成穗狀。

②貼在禮盒的中央。

芯・黃色6㎜×1/2

外側・玫瑰色：15㎜×1/2…帶芯穗狀捲：1個

黃綠色3㎜×1/1

…莖樹葉捲：2個

28頁 **38**

●材料

捲紙

　雪白色：3㎜×1/4(7.5cm)10條

　黃色：6㎜×1/6(5cm)1條

　黃綠色：3㎜×1/1(30cm)1條

禮盒13.3cm×13.3cm・1個

●組合法

①製作各配件。

②花的芯是穗狀，是貼上周圍的花瓣後，再張開。

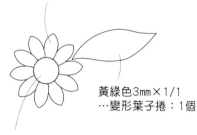

雪白色3㎜×1/4…葉型捲：10個

黃綠色3㎜×1/1

…變形葉子捲：1個

黃色6㎜×1/6…穗狀捲：1個

28頁 **39**

●材料

捲紙

　玫瑰色：15㎜×1/2(15cm)1條

　黃色：6㎜×1/2(15cm)1條

　　　　3㎜×1/4(7.5cm)2條

　　　　3㎜×1/6(5cm)2條

　　　　3㎜×1/8(3.75cm)1條

　黃綠色：3㎜×1/1(30cm)1條

標籤9cm×5cm・1張

●組合法

①製作各配件。花芯也剪成穗狀。蝴蝶的
　觸角和胴體，是將黃色3㎜×1/8的紙
　對折，離折線1cm貼合，前端張開，向
　外側捲一圈。

②貼在標籤上。

黃色3㎜×1/8
對折，
前端捲一圈

黃色3㎜×1/4…淚滴捲：2個

黃綠色：3㎜×1/1
…莖樹葉捲：1個

黃色3㎜×1/6
…淚滴捲：2個

芯・黃色6㎜×1/2

外側・玫瑰色15㎜×1/2

…帶芯穗狀捲：1個

28頁 **40**

●材料

捲紙

　玫瑰色：3㎜×1/4(7.5cm)5條

　黃色：6㎜×1/8(3.75cm)1條

　黃綠色：3㎜×1/3(10cm)3條

標籤9cm×5cm・1張

●組合法

①製作各配件。

②貼在標籤上。

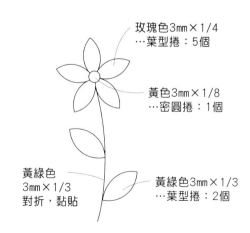

玫瑰色3㎜×1/4
…葉型捲：5個

黃色3㎜×1/8
…密圓捲：1個

黃綠色
3㎜×1/3
對折，黏貼

黃綠色3㎜×1/3
…葉型捲：2個

※配件是原寸大小。作法在4～9頁

29頁 **42**

●**材料**
捲紙
　玫瑰色：15mm×20mm 18張
　紅梅色：6mm×1/2(15cm)3條
　淡蔥色：3mm×1/2(15cm)3條
直徑9cm的圓形盒・1個

●**材料**
①製作各配件。
②均衡貼在圓形盒的盒蓋上。

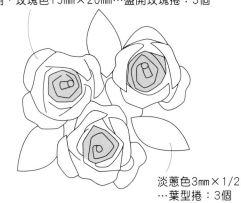

內側・紅梅色6mm×1/2
外側・玫瑰色15mm×20mm…盛開玫瑰捲：3個

淡蔥色3mm×1/2
…葉型捲：3個

29頁 **43**

●**材料**
捲紙
　玫瑰色：6mm×1/2(15cm)2條
　雪白色：6mm×1/2(15cm)2條
　　　　　3mm×1/4(7.5cm)28條
　粉紅色：6mm×1/2(15cm)2條
　紅梅色：6mm×1/2(15cm)2條
　黃綠色：3mm×1/3(10cm)6條
　　　　　3mm×1/8(3.75cm)2條
10cm×7.5cm的橢圓形盒・1個

●**組合法**
①製作各配件。C字漩渦捲是閉式心型捲
的變形，在紙上不要作折線，以向內側
捲來製作。藤是將黃綠色3mm×1/8的紙
以5mm的差距折疊，離折線2mm貼合，前
端向外側捲一圈。
②貼在盒子上。將周圍的心和V字漩渦捲
貼合後，排列C字漩渦捲均衡貼上。

28頁 **41**

●**材料**
捲紙
　蔥色：3mm×1/4(7.5cm)8條
　　　　3mm×1/8(3.75cm)1條
　黃綠色：3mm×1/4(7.5cm)5條
　　　　　3mm×1/8(3.75cm)1條
　黃色：3mm×1/4(7.5cm)1條
標籤9cm×5cm・1張

●**材料**
①製作各配件。花蕾的莖是將黃綠色3mm×1/8對折
貼1cm，前端張開後向外側捲一圈。
②貼在標籤上。

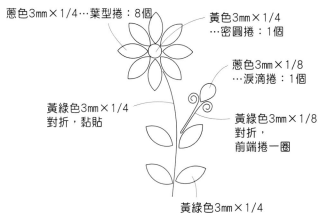

蔥色3mm×1/4…葉型捲：8個

黃色3mm×1/4
…密圓捲：1個

蔥色3mm×1/8
…淚滴捲：1個

黃綠色3mm×1/4
對折，黏貼

黃綠色3mm×1/8
對折，
前端捲一圈

黃綠色3mm×1/4
…葉型捲：4個

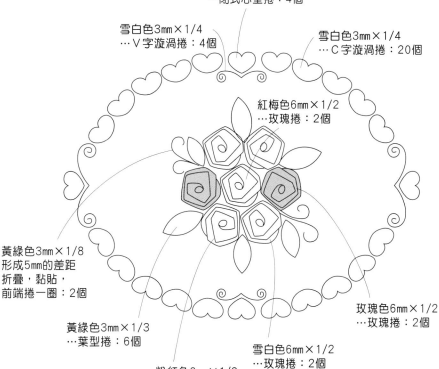

雪白色3mm×1/4
…閉式心型捲：4個

雪白色3mm×1/4
…V字漩渦捲：4個

雪白色3mm×1/4
…C字漩渦捲：20個

紅梅色6mm×1/2
…玫瑰捲：2個

黃綠色3mm×1/8
形成5mm的差距
折疊，黏貼，
前端捲一圈：2個

黃綠色3mm×1/3
…葉型捲：6個

粉紅色6mm×1/2
…玫瑰捲：2個

雪白色6mm×1/2
…玫瑰捲：2個

玫瑰色6mm×1/2
…玫瑰捲：2個

※配件是原寸大小・作法在4～9頁

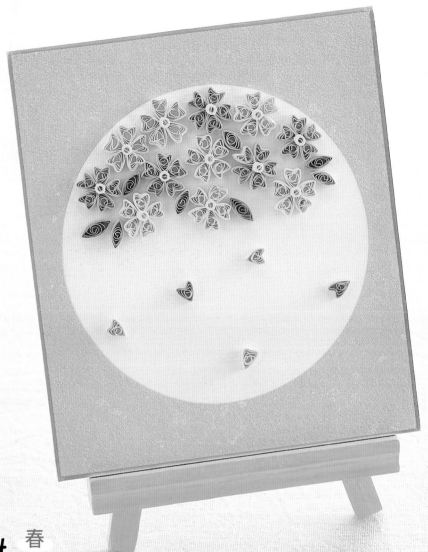

44 春

作法 34頁


PAPER QUILLING


季節的色紙畫

描繪從盛開的櫻花，到花瓣片片飛舞飄散的風景。
從具有柔和色調風情的色紙畫，感受春天的造訪。

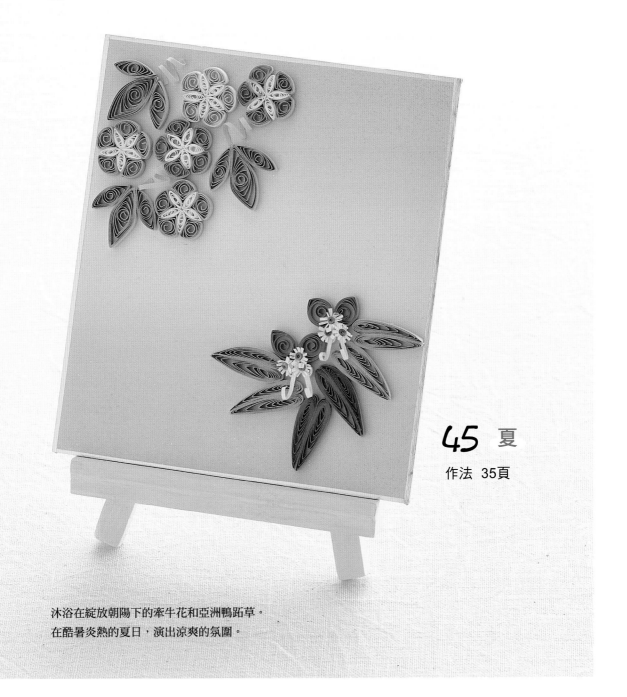

45 夏

作法 35頁

沐浴在綻放朝陽下的牽牛花和亞洲鴨跖草。
在酷暑炎熱的夏日，演出涼爽的氛圍。

一個重點

牽牛花的作法

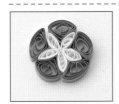

1

5瓣用

製作5片葉子，前端沾接著劑並配合捲紙專用固定板的5瓣用引導線放置，貼合。

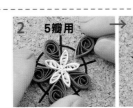

2 5瓣用 → 5瓣用

製作5個淚滴捲，在尖的一方沾接著劑，插入1之間貼上。

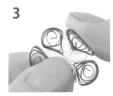

3

等2乾了就從捲紙專用固定板上拿下，在淚滴捲的圓弧部分用指腹按壓，調整形狀。

● **材料**

捲紙
　粉紅色：3mm×1/4(7.5cm)38條
　玫瑰色：3mm×1/4(7.5cm)27條
　黃色：3mm×1/8(3.75cm)12條
　淡蔥色：3mm×1/4(3.75cm)4條
　黃綠色：3mm×1/4(3.75cm)4條
色紙13.5cm×12cm・1張

● **組合法**
①製作各配件。
②粉紅色和玫瑰色各貼合5瓣，在中心貼黃色的
　密圓捲。粉紅色7個，玫瑰色5個。
③將②的櫻花和葉子貼在色紙上，貼飄散的花瓣。

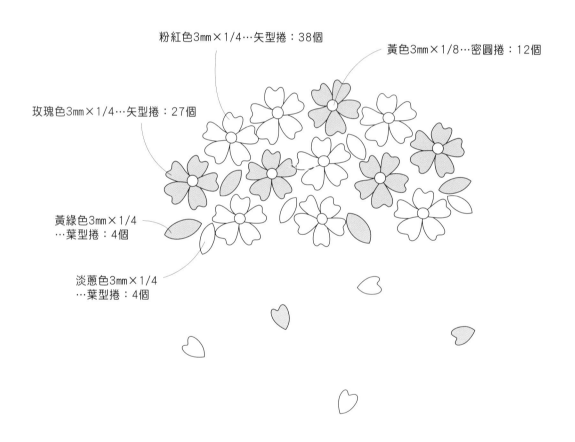

粉紅色3mm×1/4…矢型捲：38個

黃色3mm×1/8…密圓捲：12個

玫瑰色3mm×1/4…矢型捲：27個

黃綠色3mm×1/4
…葉型捲：4個

淡蔥色3mm×1/4
…葉型捲：4個

※**配件是原寸大小。作法在4～9頁**

●3頁 **45**

●**材料**
卷紙
雪白色：3㎜×1/6(5㎝)25條
　　　　3㎜×1/8(3.75㎝)4條
粉紅色：3㎜×1/3(10㎝)5條
紅梅色：3㎜×1/3(10㎝)10條
水色：3㎜×1/3(10㎝)10條
黃綠色：3㎜×1/1(30㎝)11條
　　　　3㎜×1/2(15㎝)6條
　　　　3㎜×1/16(1.87㎝)2條
綠色：3㎜×1/1(30㎝)4條
天空色：3㎜×1/2(15㎝)4條
奶油色：3㎜×1/16(1.87㎝)2條
　　　　6㎜×1/30(1㎝)6條
菸草色：3㎜×1/16(1.87㎝)6條
色紙13.5㎝×12㎝・1張

●**組合法**
①製作各配件。牽牛花藤的黃綠色紙和亞洲鴨跖草藤的
　奶油色紙，是將3㎜的指縱向剪半，做成1.5㎜寬。
②將牽牛花和亞洲鴨跖草貼在色紙上。牽牛花的葉子，
　是將小葉的前端貼合後，再如插入大葉般黏貼。

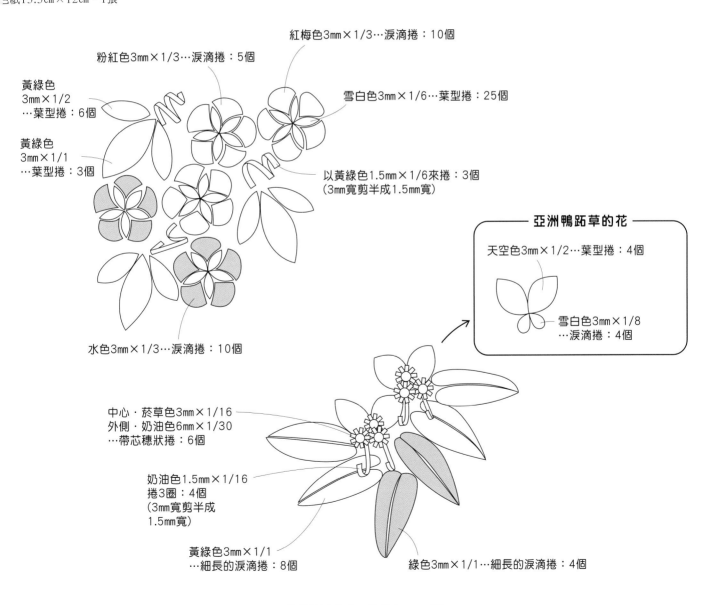

紅梅色3㎜×1/3…淚滴捲：10個

粉紅色3㎜×1/3…淚滴捲：5個

黃綠色
3㎜×1/2
…葉型捲：6個

雪白色3㎜×1/6…葉型捲：25個

黃綠色
3㎜×1/1
…葉型捲：3個

以黃綠色1.5㎜×1/6來捲：3個
（3㎜寬剪半成1.5㎜寬）

━ 亞洲鴨跖草的花 ━

天空色3㎜×1/2…葉型捲：4個

雪白色3㎜×1/8
…淚滴捲：4個

水色3㎜×1/3…淚滴捲：10個

中心・菸草色3㎜×1/16
外側・奶油色6㎜×1/30
…帶芯穗狀捲：6個

奶油色1.5㎜×1/16
捲3圈：4個
（3㎜寬剪半成
1.5㎜寬）

黃綠色3㎜×1/1
…細長的淚滴捲：8個

綠色3㎜×1/1…細長的淚滴捲：4個

※配件是原寸大小。作法在4～9頁

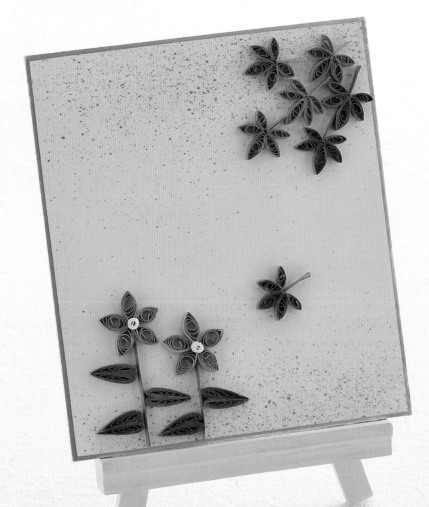

46 秋

作法 38頁

將染成鮮紅色的紅葉和秋天代表性花卉的
桔梗，都納入色紙內。翩翩飄散的紅葉，
醞釀出秋天的氛圍。

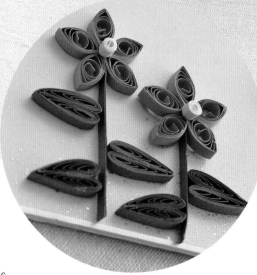

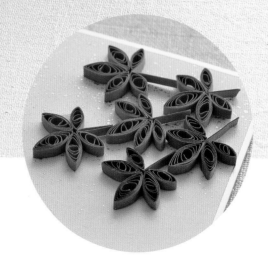

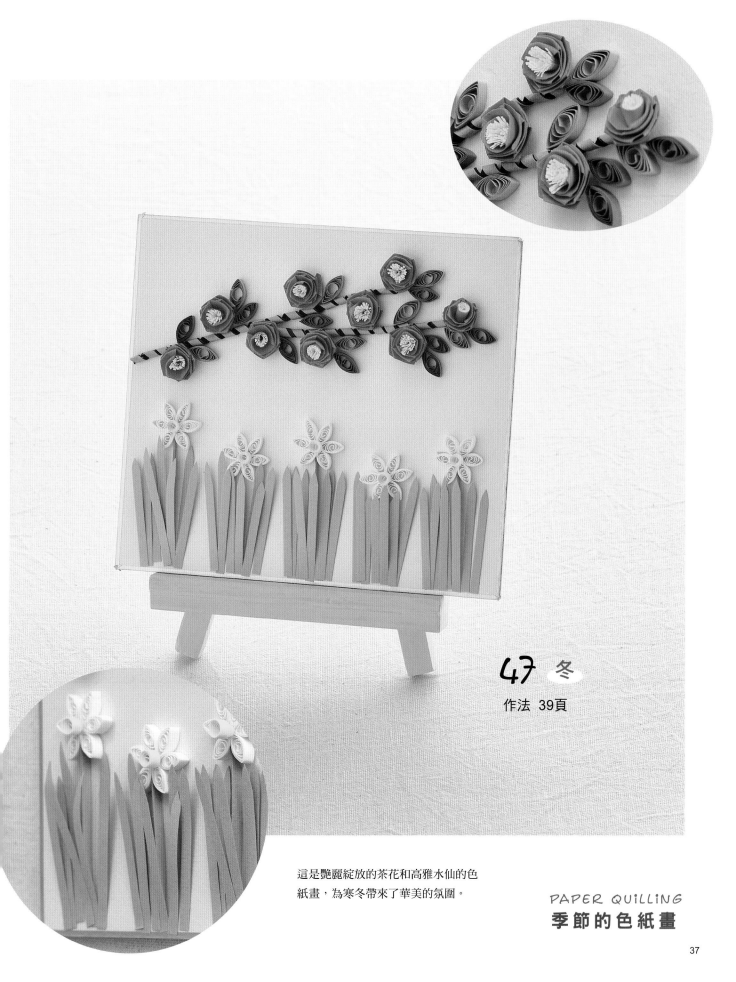

47 冬

作法 39頁

這是艷麗綻放的茶花和高雅水仙的色
紙畫，為寒冬帶來了華美的氛圍。

PAPER QUILLING
季節的色紙畫

● **材料**

捲紙

紅色：3mm×1/3(10cm)4條
　　　3mm×1/4(7.5cm)8條
　　　3mm×1/6(5cm)8條
　　　3mm×1/8(3cm)4條

糖紅色：3mm×1/3(10cm)3條
　　　　3mm×1/4(7.5cm)6條
　　　　3mm×1/6(5cm)6條
　　　　3mm×1/8(3cm)3條

藤色：3mm×1/2(15cm)10條
雪白色：3mm×1/6(5cm)2條
橄欖色：3mm×1/2(15cm)10條
　　　　3mm×1/4(7.5cm)2條

色紙13.5cm×12cm・1張

● **組合法**

①製作各配件。
②將紅葉和桔梗貼在色紙上。桔梗的莖
　是貼好花之後，再調節長度來貼。

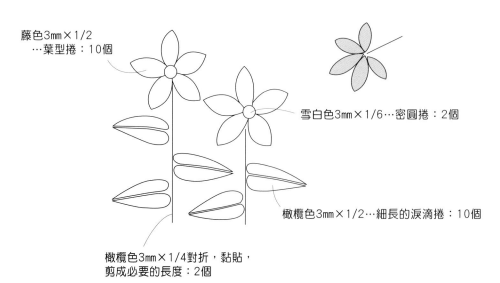

紅色3mm×1/8對折，黏貼，
剪成必要的長度：4個

糖紅色3mm×1/8
對折，黏貼。剪成
必要的長度：3個

小・紅色3mm×1/6
…葉型捲：8個

小・糖紅色3mm×1/6
…葉型捲：6個

中・糖紅色3mm×1/4
…葉型捲：6個

大・紅色3mm×1/3…葉型捲：4個

中・紅色3mm×1/4…葉型捲：8個

大・糖紅色3mm×1/3…葉型捲：3個

藤色3mm×1/2
…葉型捲：10個

雪白色3mm×1/6…密圓捲：2個

橄欖色3mm×1/2…細長的淚滴捲：10個

橄欖色3mm×1/4對折，黏貼，
剪成必要的長度：2個

※配件是原寸大小。作法在4～9頁

37頁 **47**

● **材料**
捲紙
　　紅色：6mm×1/2(15㎝)9條
　　黃色：6mm×1/8(3.75㎝)9條
　　　　　3mm×1/4(7.5㎝)5條
　　黑色：3mm×1/1(30㎝)2條
　　菸草色：3mm×1/1(30㎝)2條
　　綠色：3mm×1/4(7.5㎝)9條
　　黃綠色：3mm×1/4(7.5㎝)12條
　　　　　　3mm×1/8(3.75㎝)40條
　　雪白色：3mm×1/4(7.5㎝)30條
色紙13.5㎝×12㎝・1張

● **組合法**
①製作各配件。
　茶花是將紅色紙插入捲棒捲一圈，然後和玫瑰相同作法，從捲棒卸下
　捲一圈的中心部分用鑷子夾住，然後相反地回捲將中心擴大。先製作
　黃色的穗狀捲，再插入茶花的中心用接著劑固定。枝條是將黑色和菸
　草色2條一起捲成螺旋捲。
②將茶花、水仙貼在色紙上。
　水仙的莖是貼好花之後，調節莖的長度，將下方剪成斜面的葉子自然
　貼上。葉子剪成如劍尖般。在1支水仙上貼8片葉子。

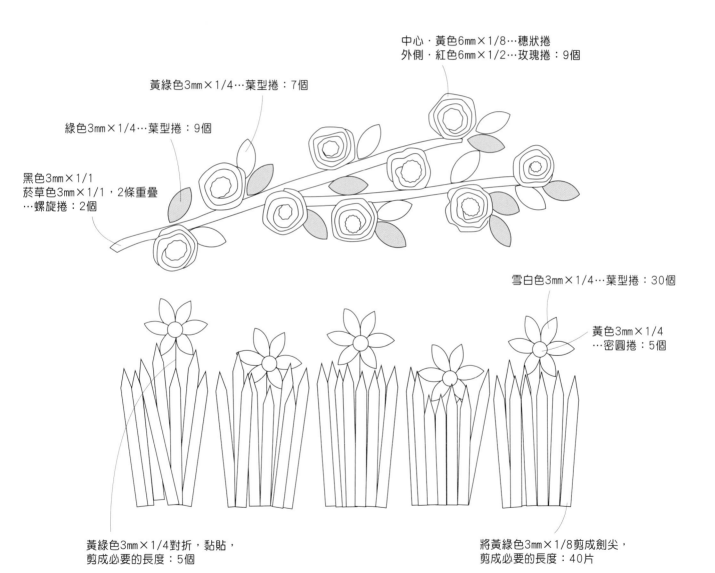

中心・黃色6mm×1/8…穗狀捲
外側・紅色6mm×1/2…玫瑰捲：9個

黃綠色3mm×1/4…葉型捲：7個

綠色3mm×1/4…葉型捲：9個

黑色3mm×1/1
菸草色3mm×1/1，2條重疊
…螺旋捲：2個

雪白色3mm×1/4…葉型捲：30個

黃色3mm×1/4
…密圓捲：5個

黃綠色3mm×1/4對折，黏貼，
剪成必要的長度：5個

將黃綠色3mm×1/8剪成劍尖，
剪成必要的長度：40片

※配件是原寸大小・作法在4～9頁

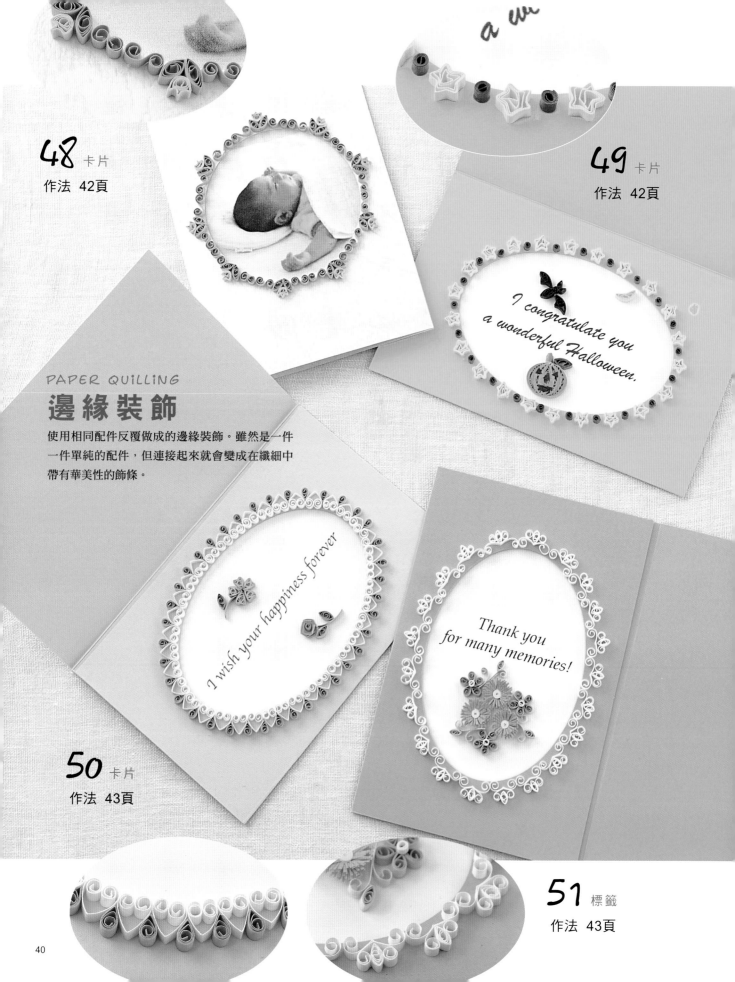

48 卡片
作法 42頁

49 卡片
作法 42頁

PAPER QUILLING
邊緣裝飾

使用相同配件反覆做成的邊緣裝飾。雖然是一件
一件單純的配件，但連接起來就會變成在纖細中
帶有華美性的飾條。

50 卡片
作法 43頁

51 標籤
作法 43頁

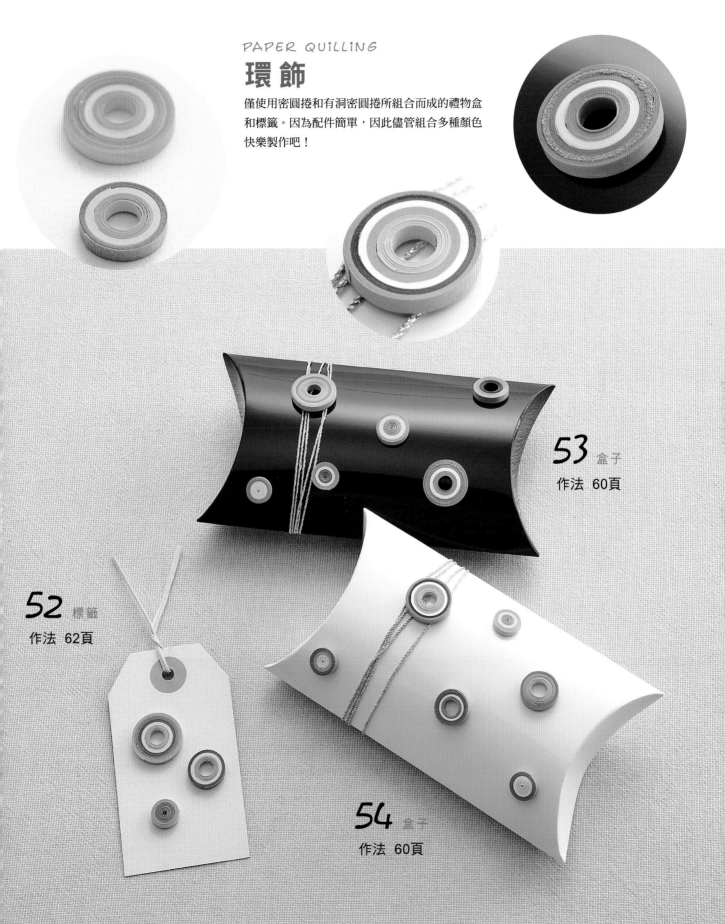

環飾

僅使用密圓捲和有洞密圓捲所組合而成的禮物盒和標籤。因為配件簡單，因此儘管組合多種顏色快樂製作吧！

53 盒子
作法 60頁

52 標籤
作法 62頁

54 盒子
作法 60頁

●材料

捲紙
　玫瑰色：3mm×1/6(5cm)9條
　黃綠色：3mm×1/6(5cm)36條
賀卡‧1張

●組合法
①製作各配件。
②貼在賀卡上。配合圓的圓周長度，
　使用Ｓ字漩渦捲作調節。

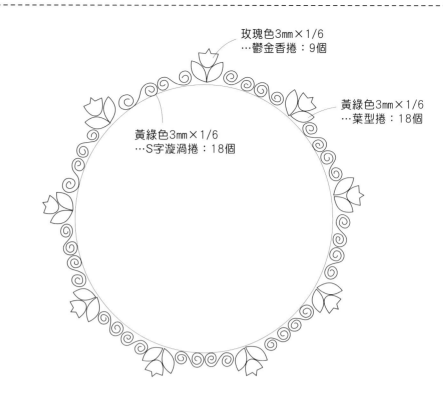

玫瑰色3mm×1/6
…鬱金香捲：9個

黃綠色3mm×1/6
…葉型捲：18個

黃綠色3mm×1/6
…Ｓ字漩渦捲：18個

●材料

捲紙
　黃色：3mm×1/4(7.5cm)22條
　　　　3mm×1/3(10cm)1條
　紫藤色：3mm×1/8(3.75cm)22條
　橙色：3mm×1/2(15cm)5條
　　　　3mm×1/6(5cm)1條
　橄欖色：3mm×1/16(1.87cm)1條
　　　　　3mm×1/8(3.75cm)1條
　黑色：3mm×1/4(7.5cm)1條
　　　　3mm×1/16(1.87cm)2條
　　　　3mm×1/3(10cm)2條
　　　　3mm×1.5cm1條
賀卡‧1張

●組合法
①製作各配件。五角星的作法在62頁。蝙蝠的胴
　體是先作葉型捲，然後在1.5mm的地方用鑷子
　夾，壓扁尖的地方作成胴體和臉部的凹陷。羽
　翼是先做淚滴捲，再用鑷子夾2處形成羽翼的
　形狀。
②貼在賀卡上。南瓜的臉孔是先把葉型捲放在正
　中央，左右各貼上2個新月捲，然後使用橙色
　3mm×1/6捲全體一圈調整形狀，貼上其餘的配
　件。
③南瓜的眼睛、鼻子、眼睛的配件，是從1.5mm
　的黑色紙剪成，貼上。

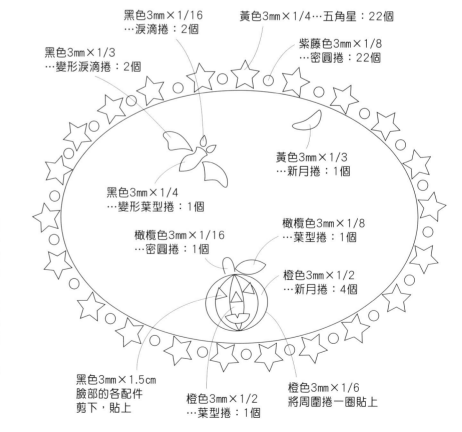

黑色3mm×1/16
…淚滴捲：2個

黃色3mm×1/4…五角星：22個

黑色3mm×1/3
…變形淚滴捲：2個

紫藤色3mm×1/8
…密圓捲：22個

黃色3mm×1/3
…新月捲：1個

黑色3mm×1/4
…變形葉型捲：1個

橄欖色3mm×1/8
…葉型捲：1個

橄欖色3mm×1/16
…密圓捲：1個

橙色3mm×1/2
…新月捲：4個

黑色3mm×1.5cm
臉部的各配件
剪下，貼上

橙色3mm×1/2
…葉型捲：1個

橙色3mm×1/6
將周圍捲一圈貼上

※配件是原寸大小。作法在4～9頁

○頁 50

●材料

捲紙

雪白色：3mm×1/6(5cm)38條

水色：3mm×1/8(3.75cm)38條

粉紅色：3mm×1/8(3.75cm)5條

紅梅色：3mm×1/16(1.87cm)5條

　　　　3mm×1/4(7.5cm)1條

黃綠色：3mm×1/6(5cm)3條

　　　　3mm×1/8(3.75cm)2條

賀卡・1張

●組合法

①製作各配件。莖是對折，貼合，趁未乾時形成彎度。

②貼在賀卡上。橢圓的邊緣裝飾是將整個放上，邊看對稱性邊貼上。

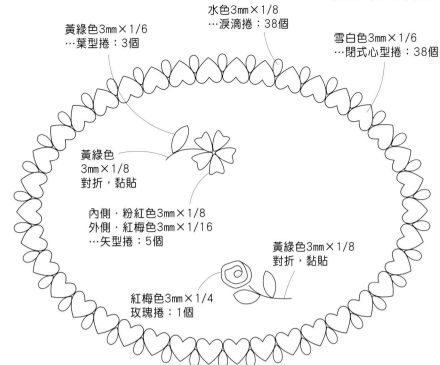

黃綠色3mm×1/6
…葉型捲：3個

水色3mm×1/8
…淚滴捲：38個

雪白色3mm×1/6
…閉式心型捲：38個

黃綠色
3mm×1/8
對折，黏貼

內側・粉紅色3mm×1/8
外側・紅梅色3mm×1/16
…矢型捲：5個

黃綠色3mm×1/8
對折，黏貼

紅梅色3mm×1/4
玫瑰捲：1個

○頁 51

●材料

捲紙

雪白色：3mm×1/8(3.75cm)63條

紅梅色：6mm×1/4(7.5cm)3條

水色：3mm×1/8(3.75cm)15條

黃色：3mm×1/8(3.75cm)3條

　　　3mm×1/16(1.87cm)2條

淡蔥色：3mm×1/8(3.75cm)6條

賀卡・1張

●組合法

①製作各配件。帶芯穗狀捲的芯，是將3mm寬的紙剪半，做成1.5mm寬來捲。莖是以3mm的差距折疊，並在折線上沾接著劑貼上。前端向外側捲。

②貼在賀卡上。邊緣裝飾是先在開式心型捲上放入葉型捲，然後將V字漩渦捲貼合。將此做為一套，放置在橢圓上，決定位置後再貼。

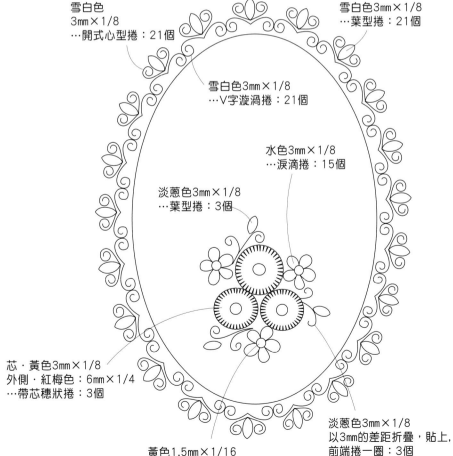

雪白色
3mm×1/8
…開式心型捲：21個

雪白色3mm×1/8
…葉型捲：21個

雪白色3mm×1/8
…V字漩渦捲：21個

水色3mm×1/8
…淚滴捲：15個

淡蔥色3mm×1/8
…葉型捲：3個

芯・黃色3mm×1/8
外側・紅梅色：6mm×1/4
…帶芯穗狀捲：3個

黃色1.5mm×1/16
…密圓捲：3個
（3mm寬剪半成1.5mm寬）

淡蔥色3mm×1/8
以3mm的差距折疊，貼上，
前端捲一圈：3個

※配件是原寸大小。作法在4～9頁

迷你小花園

不限於卡片或標籤等平面性的物件，也能夠做出立體
性的作品，這就是捲紙工藝的魅力所在。將鬱金香
或蒲公英、麝香蘭等，納入小框內來裝飾房間。

55 迷你小花園

作法 46頁

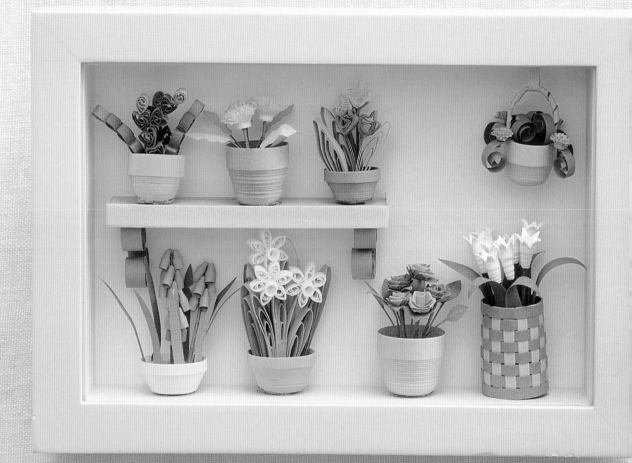

一個重點

籃子
的作法

將剪成相同長度的
紙排列，再用刺針
固定。

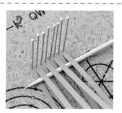

使用竹籤交互挑起紙。

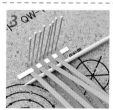

穿過紙，挑起和2相
反的紙。

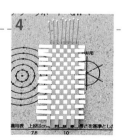

反覆2和3的作業，形成
兩色相間方格的市松圖
案。編織的開始和最後
都是相同的寬度，確實
緊密邊織。

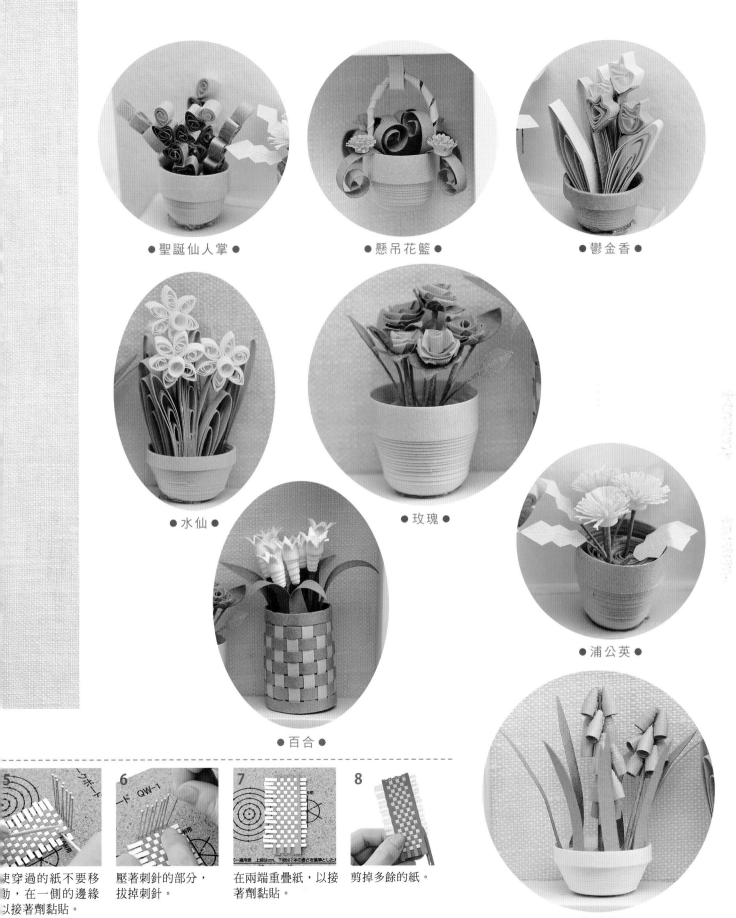

●聖誕仙人掌●

●懸吊花籃●

●鬱金香●

●水仙●

●玫瑰●

●浦公英●

●百合●

5 　穿過的紙不要移
勁，在一側的邊緣
以接著劑黏貼。

6 　壓著刺針的部分，
拔掉刺針。

7 　在兩端重疊紙，以接
著劑黏貼。

8 　剪掉多餘的紙。

●麝香蘭●

●材料

＜ a・聖誕仙人掌＞
捲紙
　橙色：6mm×1/1(30cm)5條
　橄欖色：3mm×1/6(5cm)19條
　紅梅色：3mm×1/6(5cm)5條

＜ b・蒲公英＞
捲紙
　菸草色：6mm×1/1(30cm)6條
　黃色：6mm×1/4(7.5cm)3條
　黃綠色：6mm×1/3(10cm)1條
捲紙鐵絲22號・2.5cm8條

＜ c・鬱金香＞
捲紙
　橄欖色：3mm×1/1(30cm)5條
　紅梅色：3mm×1/4(7.5cm)2條
　粉紅色：3mm×1/4(7.5cm)1條
　黃色：3mm×1/4(7.5cm)1條
　黃綠色：3mm×1/2(15cm)3條
　　　　　3mm×1/4(7.5cm)2條
　　　　　3mm×1/6(5cm)2條

＜ d・懸吊花籃＞
捲紙
　橙色：6mm×1/1(30cm)5條
　　　　3mm×1/3(10cm)1條
　　　　3mm×1/12(2.5cm)1條
　綠色：3mm×1/3(10cm)4條
　紅梅色：3mm×1/8(3.75cm)4條
捲紙鐵絲30號・5cm
捲紙鐵絲20號・10cm
(手把螺旋捲用)

＜ e・麝香蘭＞
捲紙
　奶油色：3mm×1/1(30cm)8條
　淡藍色：3mm×1/10(3cm)27條
　草色：3mm×1/8(3.75cm)9條
捲紙鐵絲22號・3.5cm3條

＜ f・水仙＞
捲紙
　橙色：3mm×1/1(30cm)6條
　黃色：6mm×1/6(5cm)21條
　黃綠色：3mm×1/1(30cm)7條
　　　　　3mm×1/3(10cm)3條

＜ g・玫瑰＞
捲紙
　淺棕色：6mm×1/1(30cm)6條
　紅梅色：3mm×1/4(7.5cm)3條
　紅色：3mm×1/4(7.5cm)2條
　草色：6mm×1/4(7.5cm)1條
和紙・綠色：5cm×5cm1張
壓模器・桔梗型(小)・1個
捲紙鐵絲30號・3cm5條
　　　　　22號・3cm6條

＜ h・百合＞
捲紙
　淺棕色：3mm×1/8(3.75cm)16條
　橄欖色：6mm×1/1(30cm)1條
　　　　　6mm×1/8(3.75cm)6條
　　　　　3mm×1/1(30cm)5條
　　　　　3mm×1/4(7.5cm)10條
　雪白色：6mm×1/4(7.5cm)8條
捲紙鐵絲22號・3cm8條

＜架子＞
捲紙
　淺棕色：6mm×1/2(15cm)9條
　菸草色：6mm×1/3(10cm)2條
發泡苯乙烯・8cm×2cm厚度6mm
(聚苯乙烯，不燃化材)

＜框架＞
17cm×12cm・1個

●組合法
①製作各配件。以鉢等將紙貼合時，必須要筆直黏貼。
②將花、葉均衡配置在各鉢後，貼上。
③將架子貼在額板上，將鉢配置在額的裡面，貼上。

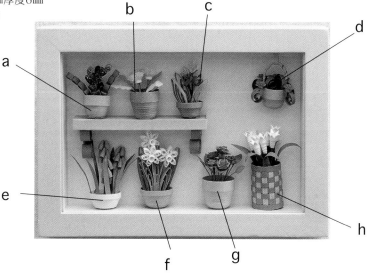

＜架子＞

發泡苯乙烯
(聚苯乙烯，不燃化材)

8cm
2cm
6mm

淺棕色6mm×1/2

配合上下、側面的長度裁剪淺棕色的紙，黏貼。

對稱貼上
S字漩渦捲

菸草色6mm×1/3
…S字漩渦捲：2個

※配件是原寸大小。作法在4～9頁

< a・聖誕仙人掌 >

紅梅色3mm×1/6
…淚滴捲：5個

橄欖色
3mm×1/6
…矢型捲
：19個

做1條　　做2條　　做1條

橙色6mm×1/1（貼5條）
…圓錐捲：1個

對稱放入鉢內部貼上

< b・蒲公英 >

黃色6mm×1/4
…穗狀捲：3個

鐵絲
2cm

做3支

中・
菸草色6mm×1/1
…疏圓捲：1個

菸草色6mm×1/1
貼5條
…圓錐捲：1個

將疏圓捲
放入裡面貼上

以疏圓捲替代劍山，
對稱插入花和葉

在鐵絲的前端沾
接著劑，插入穗
狀捲貼上

從黃綠色6mm
×1/3做5片

鐵絲
2cm～2.5cm

做5支

葉子的作法

①在黃綠色6mm×1/3的
中央形成線對折

②依紙型裁剪

③將鐵絲貼在山折側

葉子的實物大小紙型

< c・鬱金香 >　圈環的作法在62頁

粉紅色3mm×1/4
…花瓣捲：1個
黃色3mm×1/4
…花瓣捲：1個

紅梅色3mm×1/4
…花瓣捲：2個

黃綠色3mm×1/4
對折，黏貼，
前端打開：2個

黃綠色3mm×1/6
對折，黏貼，
前端打開：2個

黃綠色3mm×1/2
…圈環：3個

橄欖色3mm×1/1
貼5條
…圓錐捲：1個

對稱插入鉢內部，
貼上

< d・懸吊花籃 >

紅梅色3mm×1/8
…穗狀捲：4個

對折，手把
以折線向外側折，
貼在額上

綠色3mm×1/3
對折，黏貼，
前端做開式漩渦捲：4個

橙色3mm×1/12

折線

橙色3mm×1/3
…細螺旋捲
（捲在鐵絲20號上）

將鐵絲30號
插入裡面，
貼在鉢的內側

對稱插入鉢內，
貼上

橙色6mm×1/1貼5片
…圓錐捲：1個

※配件是原寸大小。作法在4～9頁

＊e・麝香蘭、f・水仙、g・玫瑰、h・百合的作法在61頁

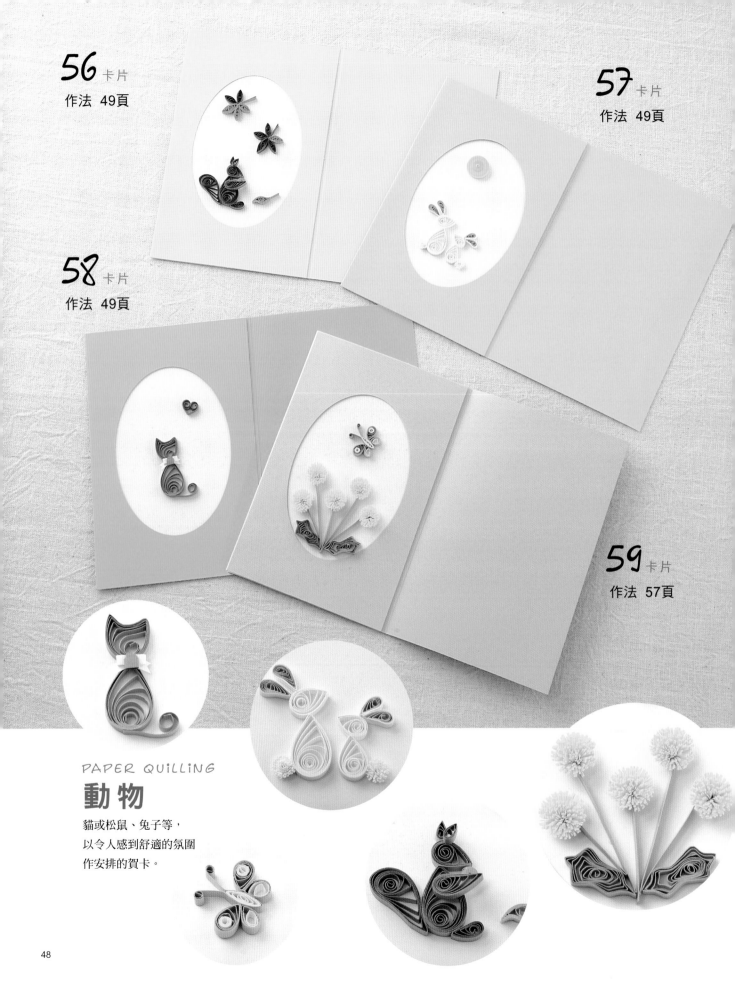

56 卡片
作法 49頁

57 卡片
作法 49頁

58 卡片
作法 49頁

59 卡片
作法 57頁

PAPER QUILLING
動物
貓或松鼠、兔子等，
以令人感到舒適的氛圍
作安排的賀卡。

43頁 56

●**材料**

捲紙

菸草色：3mm×1/1(30cm)2條、3mm×1/2(15cm)2條
　　　　3mm×1/3(10cm)1條、3mm×1/8(3.75cm)2條

糖紅色：3mm×1/3(10cm)1條、3mm×1/4(7.5cm)3條
　　　　3mm×1/6(5cm)2條、3mm×1/12(2.5cm)1條

橙色：3mm×1/3(10cm)2條、3mm×1/4(7.5cm)2條
　　　3mm×1/6(5cm)2條、3mm×1/12(2.5cm)1條
　　　3mm×1/8(3.75cm)1條

賀卡・1張

●**組合法**

①製作各配件。落葉是將1/8對折，包裹葉片貼合，
　形成曲線(參照54頁)。
②貼在賀卡上。

小・橙色3mm×1/6…葉型捲：2個

中・糖紅色3mm×1/4
…葉型捲：3個

橙色3mm×1/12
對折，黏貼

大・橙色3mm×1/3
…葉型捲：1個

小・糖紅色3mm×1/6
…葉型捲：2個

中・橙色3mm×1/4
…葉型捲：1個

糖紅色3mm×1/12
對折，黏貼

大・糖紅色3mm×1/3
…葉型捲：1個

菸草色3mm×1/8
…葉型捲：2個

菸草色3mm×1/2
…細長淚滴捲：1個

菸草色3mm×1/2
…淚滴捲：1個

橙色3mm×1/3
…密圓捲：1個

橙色3mm×1/4…葉型捲：1個

橙色3mm×1/8
對折，包裹黏貼

菸草色3mm×1/1
…淚滴捲：1個

菸草色3mm×1/1
…淚滴捲：1個

菸草色3mm×1/3
…淚滴捲：1個

48頁 57

●**材料**

捲紙

奶油色：3mm×1/1(30cm)3條

雪白色：3mm×1/1(30cm)1條、3mm×1/2(15cm)2條
　　　　3mm×1/4(7.5cm)1條、3mm×1/8(3.75cm)3條
　　　　3mm×1/12(2.5cm)2條、3mm×1/16(1.87cm)1條

玫瑰色：3mm×1/8(3.75cm)2條、3mm×1/12(2.5cm)2條

賀卡・1張

●**組合法**

①製作各配件。兔子的1個耳朵，稍微彎曲變形。
②貼在賀卡上。

奶油色3mm×1/1
連著貼3片
…密圓捲：1個

內側・玫瑰色3mm×1/8
外側・雪白色3mm×1/8
…細的淚滴捲：2個

雪白色3mm×1/2
…淚滴捲：1個

內側・玫瑰色
3mm×1/12
外側・雪白色
3mm×1/12
…細的淚滴捲：2個

雪白色3mm×1/1
…淚滴捲：1個

雪白色
3mm×1/16
…穗狀捲：1個

雪白色
3mm×1/8
…穗狀捲：1個

雪白色3mm×1/2
…淚滴捲：1個

雪白色3mm×1/4
…淚滴捲：1個

48頁 58

●**材料**

捲紙

淡藍色：3mm×1/1(30cm)2條、3mm×1/8(3.75cm)1條

紅色：3mm×1/4(7.5cm)1條、3mm×1/8(3.75cm)1條

雪白色：3mm×2cm1條

賀卡・1張

●**組合法**

①製作各配件。蝴蝶結是剪2片1cm和5mm。1cm的紙是從
　兩側折向中心。5mm的紙邊緣剪成三角形。
②貼在賀卡上。

紅色3mm×1/4…閉式心型捲：1個

雪白色3mm×2cm依照各長度
裁剪，做成蝴蝶結的形狀

淡藍色3mm×1/1
…花瓣型：1個

淡藍色3mm×1/1
…淚滴捲：1個

紅色3mm×1/8
…玉米捲：1個

淡藍色3mm×1/8
…開式漩渦捲：1個

※配件是原寸大小・作法在4～9頁

10頁 1

●材料
捲紙

水色：3mm×1/2(15cm)6條

紅梅色：3mm×1/2(15cm)6條
　　　　3mm×1/4(7.5cm)5條

玫瑰色：3mm×1/4(7.5cm)5條

蔥色：3mm×1/4(7.5cm)5條

黃色：3mm×1/8(3.75cm)8條

雪白色：6mm×1/4(7.5cm)5條

禮盒14.5cm×8.5cm・1個

●組合法
①製作各配件。
②均衡貼在禮盒上。

紅梅色3mm×1/2
…葉型捲：6個

中心・黃色3mm×1/8
外側・雪白色6mm×1/4
…帶芯穗狀捲：5個

黃色3mm×1/8
…密圓捲：3個

玫瑰色3mm×1/4
…淚滴捲：5個

蔥色3mm×1/4
…淚滴捲：5個

紅梅色3mm×1/4
…淚滴捲：5個

水色3mm×1/2
…下漩渦淚滴捲：6個

10頁 2

●材料
捲紙

蔥色：6mm×1/4(7.5cm)2條

粉紅色：6mm×1/4(7.5cm)1條

玫瑰色：6mm×1/4(7.5cm)1條

紅梅色：6mm×1/4(7.5cm)2條

奶油色：6mm×1/4(7.5cm)1條

黃色：3mm×1/6(5cm)7條

黃綠色：3mm×1/4(7.5cm)3條

綠色：3mm×1/4(7.5cm)3條

標籤11cm×5.7cm・1張

●組合法
①製作各配件。
②貼在標籤上。

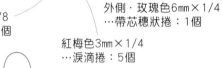

中心・黃色3mm×1/6
外側・蔥色6mm×1/4
…帶芯穗狀捲：2個

中心・黃色3mm×1/6
外側・玫瑰色6mm×1/4
…帶芯穗狀捲：1個

中心・黃色3mm×1/6
外側・紅梅色6mm×1/4
…帶芯穗狀捲：2個

中心・黃色3mm×1/6
外側・奶油色6mm×1
…帶芯穗狀捲：1個

中心・黃色3mm×1/6
外側・粉紅色6mm×1/4
…帶芯穗狀捲：1個

綠色3mm×1/4…葉型捲：3個

黃綠色3mm×1/4…葉型捲：3個

10頁 3

●材料
捲紙

粉紅色：6mm×1/4(7.5cm)1條

玫瑰色：6mm×1/4(7.5cm)1條

紅梅色：6mm×1/4(7.5cm)1條

黃色：3mm×1/6(5cm)3條

淡蔥色：3mm×1/4(7.5cm)4條

紅色：3mm×1/6(5cm)1條

蕾絲紙直徑8cm・1張

賀卡・1張

●組合法
①製作各配件。
②將花和葉貼在標籤上。
③將蕾絲紙剪1/4，做成圓錐狀
　貼上，在尖的一方貼上蕾絲紙
　的碎紙和蝴蝶結。

中心・黃色3mm×1/6
外側・玫瑰色6mm×1/4
…帶芯穗狀捲：1個

淡蔥色3mm×1/4…葉型捲：4個

中心・黃色3mm×1/6
外側・粉紅色6mm×1/4…帶芯穗狀捲：1個

中心・黃色3mm×1/6
外側・紅梅色6mm×1/4
…帶芯穗狀捲：1個

蕾絲紙

紅色3mm×1/6的紙，
剪下做成蝴蝶結型

包裝紙的作法

蕾絲紙

①剪1/4

②折成圓錐狀，
貼上

③貼上蕾絲紙的
碎紙

④做成蝴蝶結形，
貼上

※配件是原寸大小。作法在4～9頁

11頁 4

●**材料**
捲紙
　雪白色：3mm×1/4(7.5cm)2條
　　　　　3mm×1/16(1.87cm)20條
　　　　　3mm×1/8(3.75cm)29條
　　　　　3mm×1/3(10cm)1條
　　　　　3mm×1/6(5cm)2條
　　　　　3mm×1/2(15cm)2條
　　　　　3mm×1cm1條
　　　　　3mm×1/1(30cm)2條
　水色：3mm×1/2(15cm)1條
　　　　3mm×1/16(1.87cm)1條
　　　　3mm×1/3(10cm)19條
　　　　3mm×1/6(5cm)3條
　　　　3mm×1/8(3.75cm)1條
　淡藍色：3mm×1cm1條
賀卡‧1張

●**組合法**
①製作各配件。
②將各配件貼在賀卡的橢圓周圍上。將周圍的小熊、木馬、太陽、羊黏上，在裡面貼氣球。木馬的鬃鬚是配合耳下到頸部的長度裁剪，做成穗狀捲，在沒有刀痕的一方折彎貼上。

雪白色3mm×1/16
…密圓捲：2個

雪白色3mm×1/4
…疏圓捲：1個

雪白色3mm×1/8
…涙滴捲：2個

雪白色3mm×1/3
…疏圓捲：1個

雪白色3mm×1/6
…涙滴捲：2個

雪白色3mm×1/16
…葉型捲：2個

雪白色3mm×1/4
…涙滴捲：1個

淡藍色3mm×1cm
做成穗狀捲

雪白色3mm×1cm
對折，黏貼

雪白色3mm×1/16
…密圓捲：2個

雪白色3mm×1/2
…變形涙滴捲：1個

雪白色3mm×1/2
…新月捲：1個

雪白色
3mm×1/8
…四方捲：1個

水色3mm×1/6
…閉式心型：1個

水色3mm×1/6
…V字漩渦捲：1個

水色3mm×1/2
…下漩渦涙滴捲：1個

水色3mm×1/16
…矢型捲：1個

水色3mm×1/3
…葉型捲：19個

雪白色3mm×1/2
…密圓捲：18個

雪白色3mm×1/8
…細長變形葉子捲：8個

雪白色3mm×1/1
…密圓捲：1個

雪白色3mm×1/16
…矢型捲：1個

雪白色3mm×1/1
…下漩渦涙滴捲：1個

雪白色
3mm×1/16
…開式漩渦捲：9個

水色3mm×1/8
…涙滴捲：1個

水色3mm×1/16
…密圓捲：2個

11頁 6

●**材料**
捲紙
　蔥色：3mm×1/1(30cm)1條
　　　　3mm×1/2(15cm)1條
　　　　3mm×1/16(1.88cm)1條
　粉紅色：3mm×1/1(30cm)1條
　　　　　3mm×1/16(1.87cm)1條
　奶油色：3mm×1/1(30cm)1條
　　　　　3mm×1/16(1.87cm)1條
　雪白色：3mm×1/2(15cm)3條
　橙色：3mm×1/12(2.5cm)3條
　向日葵色：3mm×1/12(2.5cm)2條
　　　　　　3mm×1/8(3.75cm)2條
標籤11cm×5.6cm1張

●**組合法**
①製作各配件。
②製作3個氣球，貼在標籤上，將蝴蝶結貼在3條成束的繩子上。
③製作蝴蝶後，貼在標籤上。胴體是將紙折半，在距離折線5mm的地方沾接著劑，將2片分開，分別朝外側捲一圈，貼上。

內側‧橙色3mm×1/12
外側‧向日葵色3mm×1/12
…涙滴捲：2個

向日葵色3mm×1/8
…涙滴捲：2個

粉紅色3mm×1/1
…下漩渦涙滴捲：1個

粉紅色3mm×1/16…矢型捲：1個

以蔥色3mm×1/2
製作別的配件

橙色3mm×1/12對折，黏貼，前端捲一圈

蔥色3mm×1/1
…下漩渦涙滴捲：1個

蔥色3mm×1/16…矢型捲：1個

奶油色3mm×1/1
…下漩渦涙滴捲：1個

蔥色3mm×1/16…矢型捲：1個

※配件是原寸大小。
作法在4～9頁

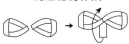
蝴蝶結的作法
①做成圓圈 → ②捲上紙，黏貼。

11頁 5

● **材料**

捲紙

雪白色：3mm×1/2(15cm)3條
　　　　3mm×1/3(10cm)19條
　　　　3mm×1/8(3.75cm)9條
　　　　3mm×1/12(3cm)1條
　　　　3mm×1/6(5cm)2條
　　　　3mm×1/4(7.5cm)3條
　　　　3mm×5mm2條
　　　　6mm×1/3(10cm)1條

玫瑰色：3mm×1/8(3.75cm)19條
　　　　3mm×1/3(10cm)1條
　　　　3mm×1/2(15cm)2條

賀卡‧1張

● **組合法**

①製作各配件。五角星型捲的作法在62頁。
②將各配件貼在賀卡的橢圓圓周上。在裡面貼心。蝴蝶結是貼在雪白色6mm×1/3的上面，貼玫瑰色3mm×1/3。以剪下1.5cm，其餘做成4等分。2片做成圈圈，其餘2片的前端剪成三角形。重疊圈圈的2片，以剪下1.5cm的紙來捲，固定，將和邊緣剪成三角形的配件一起貼在賀卡上。

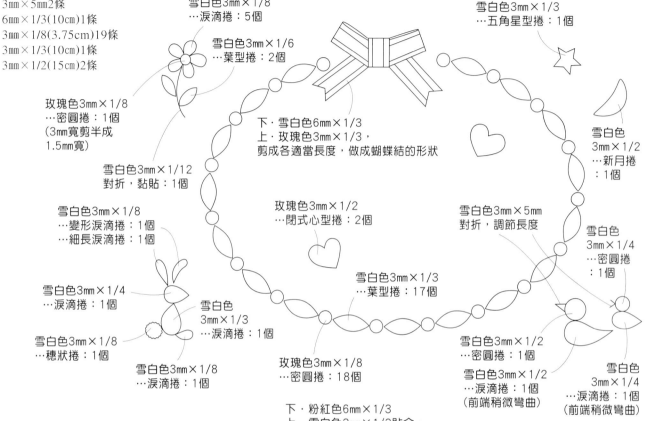

雪白色3mm×1/8
…淚滴捲：5個

雪白色3mm×1/6
…葉型捲：2個

雪白色3mm×1/3
…五角星型捲：1個

玫瑰色3mm×1/8
…密圓捲：1個
（3mm寬剪半成
1.5mm寬）

雪白色3mm×1/12
對折，黏貼：1個

下‧雪白色6mm×1/3
上‧玫瑰色3mm×1/3，
剪成各適當長度，做成蝴蝶結的形狀

雪白色3mm×1/8
…變形淚滴捲：1個
…細長淚滴捲：1個

玫瑰色3mm×1/2
…閉式心型捲：2個

雪白色3mm×1/2
…新月捲：1個

雪白色3mm×5mm
對折，調節長度

雪白色3mm×1/4
…密圓捲：1個

雪白色3mm×1/4
…淚滴捲：1個

雪白色3mm×1/3
…淚滴捲：1個

雪白色3mm×1/8
…穗狀捲：1個

雪白色3mm×1/8
…淚滴捲：1個

玫瑰色3mm×1/8
…密圓捲：18個

雪白色3mm×1/3
…葉型捲：17個

雪白色3mm×1/2
…密圓捲：1個

雪白色3mm×1/2
…淚滴捲：1個
（前端稍微彎曲）

雪白色3mm×1/4
…淚滴捲：1個
（前端稍微彎曲）

11頁 7

● **材料**

捲紙

奶油色：3mm×1/1(30cm)2條
　　　　3mm×1/2(15cm)4條
橙色：3mm×5mm 3條
玫瑰色：3mm×1/10(3cm)1條
粉紅色：6mm×1/2(15cm)1條
　　　　3mm×1/3(10cm)1條
　　　　3mm×1/6(5cm)1條
雪白色：3mm×1/2(15cm)1條
　　　　3mm×1/3(10cm)1條

標籤11cm×5.6cm‧1張

● **組合法**

①製作各配件。
②將蝴蝶結和玫瑰、鴨子貼在標籤上。

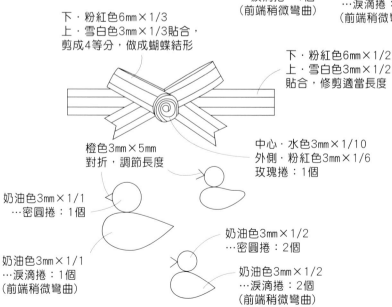

下‧粉紅色6mm×1/3
上‧雪白色3mm×1/3貼合，
剪成4等分，做成蝴蝶結形

下‧粉紅色6mm×1/2
上‧雪白色3mm×1/2
貼合，修剪適當長度

橙色3mm×5mm
對折，調節長度

中心‧水色3mm×1/10
外側‧粉紅色3mm×1/6
玫瑰捲：1個

奶油色3mm×1/1
…密圓捲：1個

奶油色3mm×1/2
…密圓捲：2個

奶油色3mm×1/1
…淚滴捲：1個
（前端稍微彎曲）

奶油色3mm×1/2
…淚滴捲：2個
（前端稍微彎曲）

※配件是原寸大小。作法在4〜9頁

12頁 **8**

●**材料**

捲紙

　　紅色：6㎜×1/2(15㎝)28條

　　　　　3㎜×1/2(15㎝)2條

心型框11.7㎝×11.7㎝・1個

●**組合法**

①製作各配件。

②無縫隙貼在心的裡面。在間隔較大的縫隙內填塞用3㎜

　做的玫瑰。

12頁 **11**

●**材料**

捲紙

　　紅色：3㎜×1/2(15㎝)3條

標籤8㎝×4㎝・1個

●**組合法**

①製作各配件。

②將2種類型的心貼在標籤上。淚滴捲是以

　渦的流向形成對稱來貼。

紅色6mm×1/2
…玫瑰捲：28個

紅色3mm×1/2
…玫瑰捲：2個

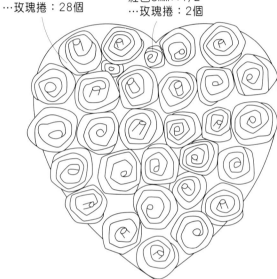

紅色3mm×1/2
…閉式心型捲：1個

紅色3mm×1/2
…淚滴捲：2個

12頁 **10**

●**材料**

捲紙

　　紅梅色：3㎜×1/4(7.5㎝)13條

　　玫瑰色：3㎜×1/4(7.5㎝)18條

　　粉紅色：3㎜×1/4(7.5㎝)24條

　　雪白色：3㎜×1/4(7.5㎝)30條

心型盒子7.5㎝×7.5㎝・1個

●**組合法**

①製作各色的玫瑰。

②將玫瑰貼在盒子的盒蓋上。從外側向中心

　濃淡漸層地貼上。

粉紅色3mm×1/4
…玫瑰捲：24個

雪白色3mm×1/4
…玫瑰捲：30個

玫瑰色3mm×1/4
…玫瑰捲：18個

紅梅色3mm×1/4
…玫瑰捲：13個

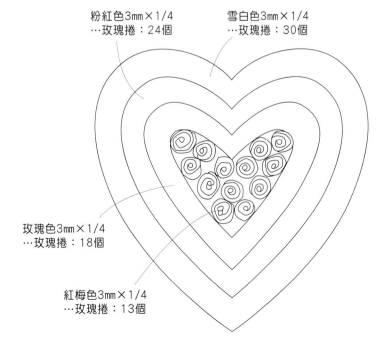

※配件是原寸大小。作法在4～9頁

●材料

捲紙
　紅梅色：3mm×1/4(7.5cm)12條
　玫瑰色：3mm×1/4(7.5cm)20條
　粉紅色：3mm×1/4(7.5cm)26條
　雪白色：3mm×1/4(7.5cm)32條
　黃綠色：3mm×1/3(10cm)2條
　　　　　3mm×1/4(7.5cm)4條
　　　　　3mm×1/6(5cm)2條
心型框11.2cm×11.2cm・1個

●組合法
①製作各配件。
②將玫瑰貼在心的裡面。從外側向中心
　濃淡漸層地貼上。

紅梅色3mm×1/4
…玫瑰捲：12個

玫瑰色3mm×1/4
…玫瑰捲：20個

粉紅色3mm×1/4
…玫瑰捲：26個

雪白色3mm×1/4
…玫瑰捲：32個

黃綠色3mm×1/4
…葉型捲：4個

黃綠色3mm×1/6
對折，
包裹葉子黏貼：2個

黃綠色3mm×1/3
…葉型捲：2個

中央的葉和莖的作法

①製作葉子

②將紙對折，
包住葉子，
貼在紙之間

黃綠色3mm×1/6

●材料

捲紙
　紅色：3mm×1/2(15cm)2條
　　　　3mm×1/4(7.5cm)2條
標籤9cm×5cm・1個

●組合法
①製作各配件。開式心型捲是讓渦能
　夠左右對稱般作調整。
②將2種類的心貼在標籤上。淚滴捲
　是以渦的流向形成對稱來貼。

紅色3mm×1/2
…淚滴捲：2個

紅色3mm×1/4
…閉式心捲：2個

●材料

捲紙
　紅色：3mm×1/4(7.5cm)9條
　淡蔥色：3mm×1/3(10cm)3條
　　　　　3mm×1/8(3.75cm)4條
賀卡・1個

●組合法
①製作各配件。將莖和葉的淡蔥色3mm×1/8的紙
　對折，再離折線1cm貼合。將邊緣張開，剪成有
　弧度的劍尖形。
②貼在賀卡上。

紅色3mm×1/4…鬱金香捲：9個

淡蔥色3mm×1/3
…玉米捲：3個

淡蔥色3mm×1/8
對折，黏貼：4個

※配件是原寸大小。作法在4～9頁

4頁 **14**

●材料

捲紙

　綠色：3mm×1/1(30cm)31條

　紅色：3mm×1/2(15cm)11條

　向日葵色：3mm×1/1(30cm)2條

　黃綠色：3mm×1/3(10cm)2條

　粉紅色：6mm×1/1(30cm)1條
　　　　　6mm×1/8(3.75cm)2條

　雪白色：3mm×1/1(30cm)1條
　　　　　3mm×1/2(15cm)2條
　　　　　3mm×1/10(3cm)2條

　橙色：3mm×1/16(1.87cm)7條

己絨紙・紅色：1cm×20cm

發泡苯乙烯10cm×10cm・1個

聚苯乙烯,不燃化材)

厚紙・綠色：10cm×10cm・1張

室架15cm×15cm・1個

●組合法

①製作各配件。

②將發泡苯乙烯和厚紙剪成1cm寬的甜甜圈形。

③將發泡苯乙烯貼在框架的板上,然後在上面貼厚紙。

④在③的上面貼荂樹葉捲和密圓捲,上部貼蝴蝶結,其上再
　貼圓錐捲和小的荂樹葉捲。蝴蝶結是做成4等分,2片做成
　圓圈,其餘2片是把前端剪成三角形。

⑤將天使貼在花環的內側。

⑥納入框架內。

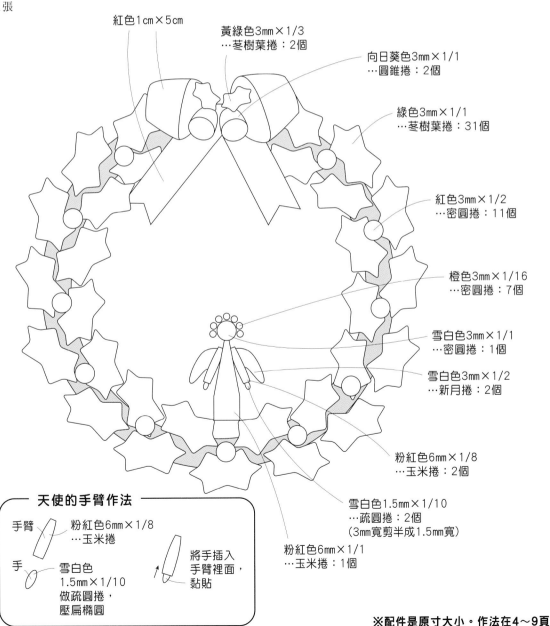

紅色1cm×5cm

黃綠色3mm×1/3
…荂樹葉捲：2個

向日葵色3mm×1/1
…圓錐捲：2個

綠色3mm×1/1
…荂樹葉捲：31個

紅色3mm×1/2
…密圓捲：11個

橙色3mm×1/16
…密圓捲：7個

雪白色3mm×1/1
…密圓捲：1個

雪白色3mm×1/2
…新月捲：2個

粉紅色6mm×1/8
…玉米捲：2個

雪白色1.5mm×1/10
…疏圓捲：2個
(3mm寬剪半成1.5mm寬)

粉紅色6mm×1/1
…玉米捲：1個

花環的斷面

各配件

框架的板子
發泡苯乙烯(不燃化材)
厚紙

天使的手臂作法

手臂　粉紅色6mm×1/8
　　　…玉米捲

手　雪白色
　　1.5mm×1/10
　　做疏圓捲,
　　壓扁橢圓

將手插入
手臂裡面,
黏貼

※配件是原寸大小・作法在4～9頁

●材料

捲紙

雪白色：3mm×1/4(7.5cm)30條

　　　　3mm×1/8(3.75cm)14條

禮盒11.5cm×8.5cm‧1個

●組合法

①製作各配件。ⓒ的結晶配件，是將雪白色

　3mm×1/8對折，離折線1cm貼合，而邊緣

　沒有沾接著劑的地方向外側捲。

②貼上各配件，做好雪的結晶後，對稱的貼

　在禮盒上。

ⓐ

雪白色3mm×1/4

…四方捲：6個

雪白色3mm×1/4

…三角捲：6個

雪白色3mm×1/8

…密圓捲：1個

ⓑ

雪白色3mm×1/8

…閉式心型捲：6個

雪白色

3mm×1/4

…葉型捲：6個

ⓒ

雪白色3mm×1/4

…葉型捲：6個

雪白色3mm×1/4

…四方捲：6個

雪白色3mm×1/8

對折，黏貼，

前端向外側捲：6個

雪白色3mm×1/8

…密圓捲：1個

●材料

捲紙

橘色：3mm×1/1(30cm)2條

紅色：3mm×1/8(3.75cm)1條

綠色：3mm×1/4(7.5cm)2條

標籤8m×4cm‧1個

繩子15cm

●組合法

①製作各配件。

②貼在標籤上。在四方捲的一邊貼淚滴

　捲，做襪子。為了要掩飾貼合的部分，

　貼上苳樹葉捲和密圓捲。

③在標籤上穿繩子。

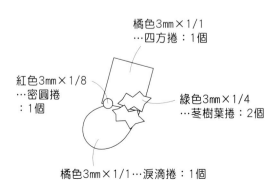

橘色3mm×1/1

…四方捲：1個

紅色3mm×1/8

…密圓捲

：1個

綠色3mm×1/4

…苳樹葉捲：2個

橘色3mm×1/1…淚滴捲：1個

●材料

捲紙

綠色：3mm×1/4(7.5cm)16條

向日葵色：3mm×1/8(3.75cm)5條

淺棕色：3mm×1/2(15cm)1條

標籤8cm×4cm‧1張

繩子15cm

●組合法

①製作各配件。

②貼在標籤上。葉子是從上面像變成聖誕樹

　的形狀來貼。星星是5個四方捲所做成星型

　捲，然後貼在聖誕樹的上面。

③在標籤上穿繩子。

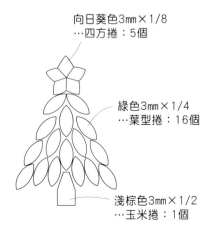

向日葵色3mm×1/8

…四方捲：5個

綠色3mm×1/4

…葉型捲：16個

淺棕色3mm×1/2

…玉米捲：1個

※配件是原寸大小。作法在4～9頁

17頁 **24**

● **材料**
捲紙
　向日葵色：3mm×1/3(10cm)1條
　橄欖色：3mm×1/4(7.5cm)20條
　菸草色：3mm×1/3(7.5cm)1條
賀卡‧1張
金蔥膠水

● **組合法**
①製作各配件。五角星型捲的作法在62頁。
②貼在賀卡上。葉子是從上面像變成聖誕樹的
　形狀來貼。
③在星星和聖誕樹上沾金蔥膠水。

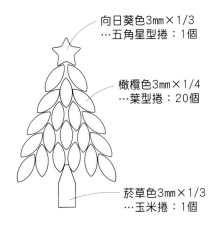

向日葵色3mm×1/3
…五角星型捲：1個

橄欖色3mm×1/4
…葉型捲：20個

菸草色3mm×1/3
…玉米捲：1個

48頁 **59**

● **材料**
捲紙
　向日葵色：3mm×1/3(10cm)5條
　　　　　　3mm×1/4(7.5cm)1條
　　　　　　3mm×1/8(3.75cm)2條
　　　　　　3mm×1/12(2.5cm)2條
　黃綠色：3mm×1/1(30cm)2條
　　　　　3mm×1/6(5cm)1條
　　　　　3mm×1/4(7.5cm)7條
　　　　　3mm×1/12(2.5cm)2條
賀卡‧1個

● **組合法**
①製作各配件。蝴蝶的觸角是將黃綠色3mm×1/6對折，
　如包住胴體的葉型捲般貼合，張開前端，兩個前端向
　外側捲一圈。大的羽翼是將黃綠色3mm×1/4做成淚滴
　捲，在中心插入用向日葵色3mm×1/8所做的密圓捲。
　小的羽翼是將向日葵色3mm×1/12黃綠色3mm×1/12
　筆直接著貼起來，從向日葵色開始捲，做淚滴捲。
②貼在賀卡上。浦公英的莖是貼好花之後，再看均衡性
　調節長度。

── 蝴蝶的胴體和觸角的作法 ──

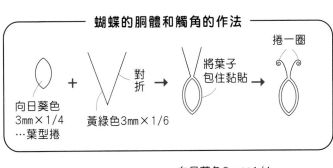

向日葵色
3mm×1/4
…葉型捲

＋

黃綠色3mm×1/6

對折

將葉子
包住黏貼

捲一圈

黃綠色3mm×1/6
對折，前端捲一圈

向日葵色3mm×1/4
…葉型捲：1個

內側‧向日葵色3mm×1/12
外側‧黃綠色3mm×1/12
…淚滴捲：2個

中心‧向日葵色3mm×1/8…密圓捲：2個
外側‧黃綠色3mm×1/4…淚滴捲：2個

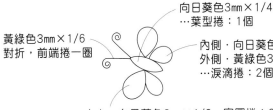

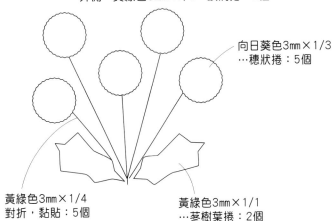

向日葵色3mm×1/3
…穗狀捲：5個

黃綠色3mm×1/4
對折，黏貼：5個

黃綠色3mm×1/1
…苳樹葉捲：2個

※配件是原寸大小‧作法在4～9頁

●**材料**

捲紙
　　淡蔥色：3mm×1/1(30cm)8條
　　　　　　3mm×1/2(15cm)5條
　　黃色：15mm×1/8(3.75cm)5條
　　雪白色：3mm×1/2(15cm)15條
　　淡藍色：3mm×1/8(3.75cm)5條
　　粉紅色：6mm×1/2(15cm)5條
呢絨紙‧白色：6cm×6cm5張
捲紙鐵絲20號‧10cm1條(螺旋捲用)
框架34.3cm×28.4cm‧1個

●**組合法**

①製作各配件。
　　海芋是使用紙型來剪紙，將弧形的一方捲成玉米狀來貼。製作黃色的玉米捲插入，莖是使用捲紙鐵絲20號來捲，先做成細的螺旋捲，如捲在海芋的下部般貼上。
②將各配件貼在看板上。
③套入框架內。

海芋的作法

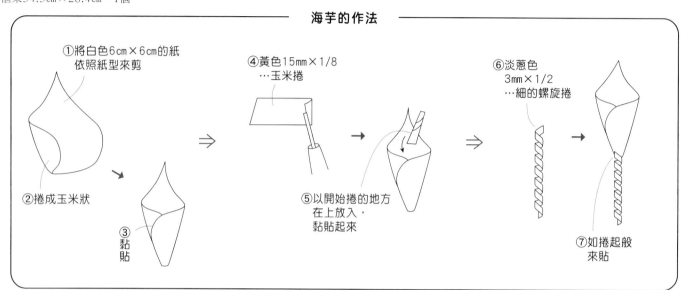

①將白色6cm×6cm的紙依照紙型來剪
②捲成玉米狀
③黏貼
④黃色15mm×1/8…玉米捲
⑤以開始捲的地方在上放入，黏貼起來
⑥淡蔥色3mm×1/2…細的螺旋捲
⑦如捲起般來貼

●**材料**

捲紙
　　雪白色：3mm×1/2(15cm)3條
　　淡藍色：3mm×1/16(1.87cm)1條
　　玫瑰色：3mm×1/4(7.5cm)2條
　　淡蔥色：3mm×1/6(5cm)2條
席位牌10cm×6cm‧1個

●**組合法**

①製作各配件。淡藍色是將3mm寬剪半，
　　以1.5mm寬製作密圓捲。
②對稱貼在席位牌上。

海芋的實物大紙型

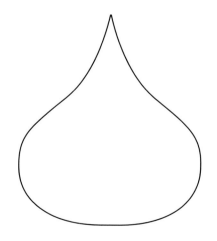

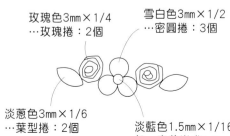

玫瑰色3mm×1/4…玫瑰捲：2個
雪白色3mm×1/2…密圓捲：3個
淡蔥色3mm×1/6…葉型捲：2個
淡藍色1.5mm×1/16…密圓捲：1個
(3mm寬剪半成1.5mm寬)

※配件是原寸大小‧作法在4～9頁

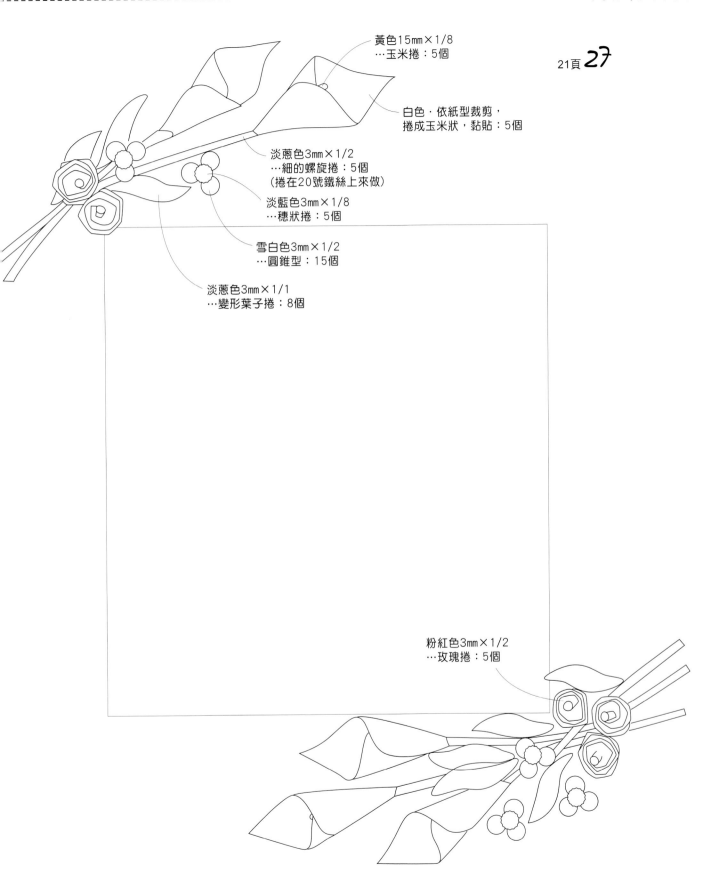

黃色15mm×1/8
…玉米捲：5個

21頁 **27**

白色．依紙型裁剪，
捲成玉米狀，黏貼：5個

淡蔥色3mm×1/2
…細的螺旋捲：5個
（捲在20號鐵絲上來做）

淡藍色3mm×1/8
…穗狀捲：5個

雪白色3mm×1/2
…圓錐型：15個

淡蔥色3mm×1/1
…變形葉子捲：8個

粉紅色3mm×1/2
…玫瑰捲：5個

※配件是原寸大小。作法在4～9頁

●**材料**
捲紙
　黃綠色：3mm×1/1(30cm)3條
　天空色：3mm×1/1(30cm)1條
　水色：3mm×1/1(30cm)1條
　蔥色：3mm×1/1(30cm)2條
　藍色：3mm×1/1(30cm)1條
　藤色：3mm×1/1(30cm)3條
　粉紅色：3mm×1/1(30cm)3條
　紅梅色：3mm×1/1(30cm)5條
　紅色：3mm×1/1(30cm)1條
　向日葵色：3mm×1/1(30cm)1條
　雪白色：3mm×1/1(30cm)1條
　紫藤色：3mm×1/1(30cm)1條
禮盒14.5cm×8.5cm・1個
繩子1m

●**組合法**
①各色筆直連接貼起來，製作有洞密圓捲和密
　圓捲。
②先將繩子捲在禮盒上，再均衡貼上2種類的
　圈圈。

黃綠色3mm×1/1貼2條
天空色3mm×1/1
水色3mm×1/1
蔥色3mm×1/1
…有洞密圓捲：1個

藤色3mm×1/1貼2條
粉紅色3mm×1/1
藤色3mm×1/1
…密圓捲：1個

藍色3mm×1/1
蔥色3mm×1/1
黃綠色3mm×1/1
…有洞密圓捲：1個

向日葵色3mm×1/1
粉紅色3mm×1/1
紅梅色3mm×1/1
…密圓捲：1個

紅色3mm×1/1
粉紅色3mm×1/1
紅梅色3mm×1/1
…密圓捲：1個

紅梅色3mm×1/1
雪白色3mm×1/1
紅梅色3mm×1/1
紫藤色3mm×1/1
紅梅色3mm×1/1
…有洞密圓捲：1個

●**材料**
捲紙
　蔥色：3mm×1/1(30cm)1條
　橙色：3mm×1/1(30cm)1條
　雪白色：3mm×1/1(30cm)3條
　藍色：3mm×1/1(30cm)1條
　紫藤色：3mm×1/1(30cm)3條
　水色：3mm×1/1(30cm)3條
　向日葵色：3mm×1/1(30cm)3條
　黃綠色：3mm×1/1(30cm)2條
　紅梅色：3mm×1/1(30cm)3條
　天空色：3mm×1/1(30cm)1條
禮盒14.5cm×8.5cm・1個
繩子1m

●**組合法**
①各色筆直連接貼起來，製作有洞密圓捲和密
　圓捲。
②先將繩子捲在禮盒上，再對稱貼上2種類型
　的紙捲。

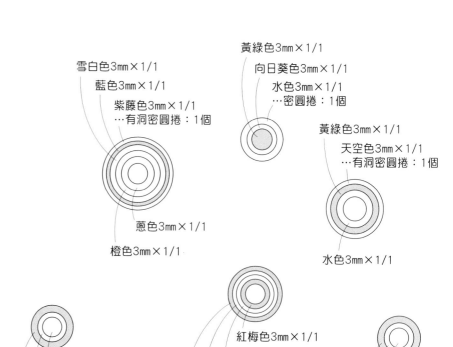

雪白色3mm×1/1
藍色3mm×1/1
紫藤色3mm×1/1
…有洞密圓捲：1個

黃綠色3mm×1/1
向日葵色3mm×1/1
水色3mm×1/1
…密圓捲：1個

黃綠色3mm×1/1
天空色3mm×1/1
…有洞密圓捲：1個

蔥色3mm×1/1
橙色3mm×1/1

水色3mm×1/1

向日葵色3mm×1/1
水色3mm×1/1
紫藤色3mm×1/1
…密圓捲：1個

紅梅色3mm×1/1
雪白色3mm×1/1
紫藤色3mm×1/1
紅梅色3mm×1/1
…有洞密圓捲：1個

向日葵色
3mm×1/1
雪白色
3mm×1/1
紅梅色3mm×1/1
…密圓捲：1個

※配件是原寸大小・作法在4～9頁

＜ e・麝香蘭 ＞

淡藍色3mm×1/10
…玉米捲：27個

在玉米捲捲完的
地方沾接著劑，
在3支鐵絲上
各以3段貼上

鐵絲
3.5cm2支，
2.5cm1支

做3支

將疏圓捲放入，黏貼

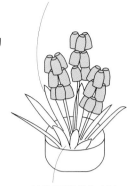

以疏圓捲替代劍山，
將花和葉對稱插入，
葉子是看對稱性
決定長度

葉子的實物大紙型

草色3mm×1/8
的前端剪成
劍形：9個

中・奶油色3mm×1/1貼2片
…疏圓捲：1個

奶油色3mm×1/1貼6片
…密圓捲：1個

＜ g・玫瑰 ＞ 葉子的作法和47頁的
蒲公英相同

Ⅰ梅色3mm×1/4
…玫瑰捲：3個
Ⅰ色3mm×1/4
…玫瑰捲：2個

草色6mm×1/4
做6片

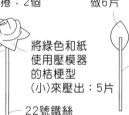

前端沾接著劑，插入花和花萼上，黏貼

將綠色和紙
使用壓模器
的桔梗型
(小)來壓出：5片

22號鐵絲
做3cm1支，
2.5cm4支

做5支

30號鐵絲
3cm

做6支

實物大的紙型
葉子

花萼

中・淺棕色6mm×1/1
…疏圓捲：1個

淺棕色6mm×1/1貼5片
…圓錐捲：1個

將疏圓捲放入裡面，黏貼

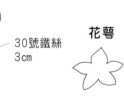

以疏圓捲替代劍山，
將花和葉對稱插入

＜ f・水仙 ＞ 圈環捲的作法在62頁

黃色3mm×1/6
…葉型捲：18個 黃色3mm×1/6
…玉米捲：3個

前端沾接著劑，插入葉子之間，黏貼

黃綠色3mm×1/3
對折，黏貼
剪成3cm・2支和
4cm・1支

做3支

黃綠色3mm×1/1…圈環捲：7個
調節各長度

做1片　　做3片　　做3片

橙色3mm×1/1貼6片
…圓錐捲：1個

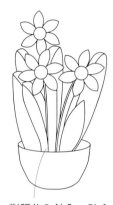

對稱放入鉢內，貼合

＜ h・百合 ＞ 籃子的作法
在44頁

前端沾接著劑，插入鐵絲的前端，黏貼

雪白色
6mm×1/4
…玉米捲：8個
將前端剪開
成5等分，張開

鐵絲
3cm

做8支

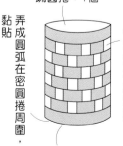

中・橄欖色6mm×1/1
…疏圓捲：1個

弄成圓弧在密圓捲周圍，黏貼

使用橄欖色
3mm×1/4 8條、
淺棕色
3mm×1/8 16條
來編，將橄欖色
3mm×1/4
貼在上下

底・橄欖色3mm×1/1貼5條
…密圓捲：1個

葉子實物大的紙型

橄欖色6mm×1/8
將前端剪成有弧度的劍形
：6片

將疏圓捲放入裡面，黏貼

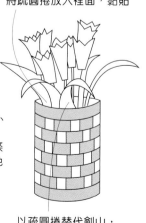

以疏圓捲替代劍山，
將花和葉對稱插入

※配件是原寸大小。作法在4～9頁

●材料
捲紙
 橙色：3mm×1/1(30cm)5條
 奶油色：3mm×1/1(30cm)2條
 菸草色：3mm×1/1(30cm)2條
 銀鼠色：3mm×1/1(30cm)1條
 淺棕色：3mm×1/1(30cm)2條
標籤9cm×5cm・1張

●組合法
①各色筆直連接貼起來，
 做有洞密圓捲和密圓捲。
②對稱貼在標籤上。

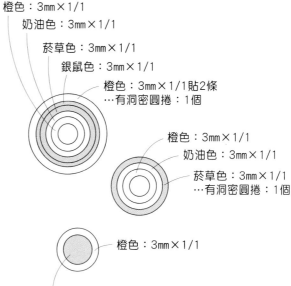

橙色：3mm×1/1
奶油色：3mm×1/1
菸草色：3mm×1/1
銀鼠色：3mm×1/1
橙色：3mm×1/1貼2條
…有洞密圓捲：1個

橙色：3mm×1/1
奶油色：3mm×1/1
菸草色：3mm×1/1
…有洞密圓捲：1個

橙色：3mm×1/1

淺棕色：3mm×1/1貼2條
…密圓捲：1個

※配件是原寸大小。作法在4～9頁

五角星型捲的作法

①從密圓捲做成
 矢型捲。

②邊用鑷子捏住側邊的
 中心，邊壓形成角。

③另一側一樣邊用
 鑷子捏住，邊壓
 形成角。

④五角星型捲完成。

圈環捲的作法

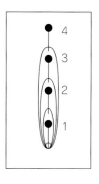

將捲紙的邊緣折彎約3mm，前
端沾接著劑，做刺針的穿孔。
在孔上穿刺針，在捲紙專用固
定板上將1的刺針插上，2、
3、4也插上刺針。在2折返，
回到1之後用接著劑固定，
3、4反覆掛在刺針上。在最
後回到1之後用接著劑貼起
來，最後剪掉多餘的紙。

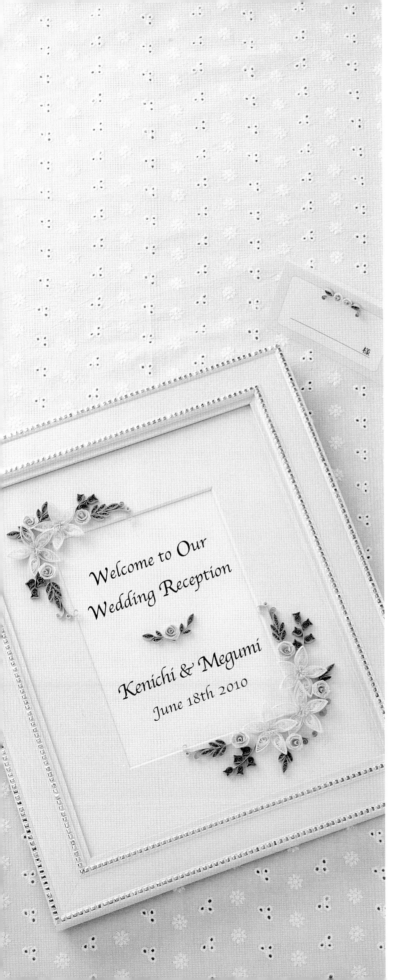

PROFILE

多香山みれ
畫報和工藝設計師
從事海外用的廣告、促銷用具、書籍的設計
2003年，參與計畫大和株式會社所發售的捲紙工
藝關聯商品的產品製作
2004年2月，出版「捲紙入門」
　　　　　（日本ヴオーグ社刊）
2004年4月，設立大和藝術學院，戮力培養講師
2008年5月，出版「花之歲時記　捲紙」
　　　　　（日本ヴオーグ社刊）

　現在在大和藝術學院、東武文化學校、京都吉
川教室講師培養講座、銀座大人補習班（產經學
園）講授。

TITLE

立體捲紙花朵　綻放在卡片‧禮盒‧盆栽上

STAFF

出版	瑞昇文化事業股份有限公司
編著	ブティック社
譯者	楊鴻儒
總編輯	郭湘齡
文字編輯	王瓊苹、林修敏、黃雅琳
美術編輯	李宜靜
排版	六甲印刷有限公司
製版	明宏彩色照相製版股份有限公司
印刷	皇甫彩藝印刷股份有限公司
戶名	瑞昇文化事業股份有限公司
劃撥帳號	19598343
地址	台北縣中和市景平路464巷2弄1-4號
電話	(02)2945-3191
傳真	(02)2945-3190
網址	www.rising-books.com.tw
Mail	resing@ms34.hinet.net
本版日期	2013年9月
定價	250元

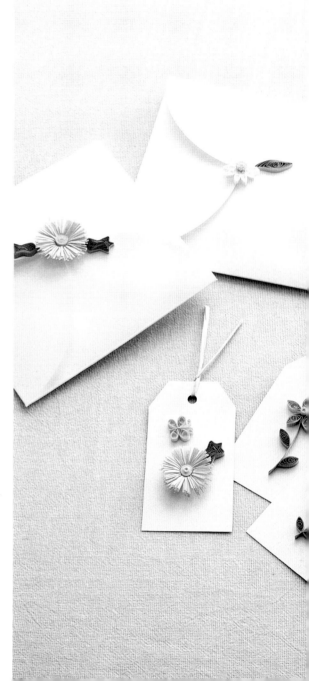

國家圖書館出版品預行編目資料

立體捲紙花朵綻放在卡片‧禮盒‧盆栽上：
從基礎捲型到精緻花樣／ブティック社編著；
楊鴻儒譯. -- 初版. --
台北縣中和市：瑞昇文化出版，2011.06
64面；21×26公分

ISBN 978-986-6185-57-1 (平裝)

1.工藝美術　2.勞作

972　　　　　　　　　100011397

KOREKARA HAJIMERU PAPER QUILLING LADY BOUTIQUE SERIES NO. 3044
© BOUTIQUE-SHA 2010
Originally published in Japan in 2010 by BOUTIQUE-SHA.
Chinese translation rights arranged through DAIKOUSHA INC. , KAWAGOE.